그리고 벽 : 벽으로 말하는 열네 개의 작업 이야기

그리고 벽

벽으로 말하는
열네 개의 작업 이야기

이원희

정은지

지콜론북

Contents

일을 하다가 정신이 흐릿해지면 어디든 정리를 한다. 가장 만만한 것이
책상이고, 그 다음은 방의 구조를 바꾸는 것이다. 이때 나름의 원칙이
있다. 책상의 한쪽 면은 꼭 어딘가에 붙어야 하고, 어딘가에 붙일 수 없는
구조라면 책상 위에 책으로 벽을 만든다. 책상 밖으로부터 나를 보호해
줄 수 있는 ─ 진짜 물리적인 공격을 받는 것은 아니지만 ─ 무언가가 옆에
있어야 하기 때문이다. 그러니까 벽이 있어야 한다.
벽만 있다면 어디든 마음 놓고 자리를 잡을 수 있다. 강박이라고 하기엔
거창하고, 무심코 지나치기엔 마음에 걸리는 존재. 벽은 나에게 그런
의미다.

벽은 발음도, 의미도 음절의 수와 관계없이 강렬한 단어다. 주로 공간을
나누거나 각자의 영역을 표시하기 위해 사용한다. 긍정적인 의미보다
'단절' 혹은 '장애물'과 비슷한 의미로 전달되는 경우가 더 많다. 하지만
어떤 것을 창조하는 영역에서의 벽은 좀 다른 의미다. 최초의 회화라고
불리는 구석기 시대의 동굴 벽화만 봐도 그렇다. 벽 너머의 세상과
연결되는 조금 단단한 통로인 셈이다. 이번 기획에서의 벽도 비슷한
의미였다. 총 세 개의 카테고리 안에서 벽의 의미를 달리하고자 했다.
첫 번째 '벽 속의 세계'는 훔쳐보고 싶은 작가의 은밀한 작업실 벽에 관한
이야기를 담았다. 흔히 말하는 영감의 원천, 가능성의 발견을 도와주는,
작업으로 연결되는 통로의 의미를 지닌다.
두 번째 '작업과 벽의 사이'에서는 작업실과 쇼룸의 두 가지 기능을 함께
사용하는 벽에 관해 이야기한다. 작가의 작업이 세상과 연결되는 첫 번째
통로로서의 벽이다. 마지막 '우리 모두의 벽'은 문자 그대로 나의 벽도,
너의 벽도 될 수 있는 우리 모두의 벽에 관한 이야기다. 누군가의 작업을
나의 벽에 걸어 놓을 수도 있고, 길을 걷다 우연히 마주친 벽화에서 삶의
순간을 마주할 수도 있다.

각자의 영역에서 다른 생활방식을 가진 열네 팀의 이야기가 벽 너머의
세상으로 나왔다. 어쩌면 더 빨리 세상 밖으로 나올 수 있었던 이 책도 많은
벽 속에서 준비할 시간을 갖기 위해 자의적으로 갇혀있었던 것은 아닐까.
무사히 나올 수 있게 꺼내준 많은 이들에게 인사를 전한다. 부디 벽 너머의
사람들에게도 벽 속의 이야기가 잘 전달되길 바란다. 비어있는 벽도,
꽉 차 있는 벽도, 건물을 감싸고 있는 벽도 우리가 느끼지 못한 사이
삶 속에 파고들어 있었음을 말이다.

이원희, 정은지

벽 속의
세계

은밀한
작업실의
벽으로

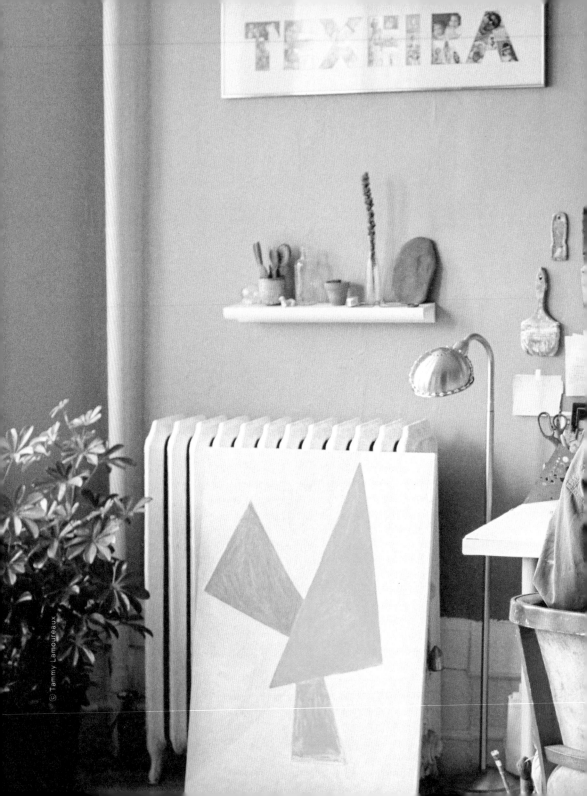

Kristin Texeira

페인터

언제나 벽을 엉망으로 만들고, 그 안에서 예술에 대해 생각한다

희미하게 남아 있는 기억을 세상 밖으로 꺼내는 것은 누구나 하는 일이다.
일기를 쓰고, 사진첩을 정리하고 혹은 누군가를 만나 이야기를 하기도 하고.
이런 과정을 통해 각자의 기억을 회고하고 다시 한 번 새긴다. 세상을 구경하기 위해
매일 아침 달리기로 하루를 시작하는 크리스틴 테세이라Kristin Texeira는 모든 기억을
색으로 남긴다. 그녀에게 색은 또 다른 언어다. 그녀는 지나가는 풍경, 함께 생활하는
사물, 교류하는 사람, 즐겨 듣는 음악을 색으로 분류한다. 현재에 머물기 위해
그림을 그리고, 좋은 사람들과의 추억을 간직하기 위한 '기억'은 그녀의 작업에서
중요한 주제다.

그녀의 벽을 채우고 있는 것은 생각의 폭발이다. 우리의 뇌는 기억할 수 있는 일정량의
공간이 있으며 새로운 기억이 쌓일수록 과거의 것들은 하나씩 사라진다. 모든 것을
기억할 필요는 없다. 누구에게나 기억하고 싶지 않은 것들이 조금은 있기 마련이니까.
하지만 그녀의 그림과 자유롭게 나열되어 있는 벽을 보고 있노라면 잊혀졌던 순간들이
하나 둘 떠오른다. 좋았든 좋지 않았든 산발적으로 떠오르는 모든 순간을 잡을 수는
없겠지만, 꼭 잡아야 하는 것을 놓치고 있는 것은 아닌지 돌이켜보게 된다.
붓이 없어도 그림을 그릴 수 있는 것은 언제 어디서나 준비가 되어있기 때문이라고
말하는 그녀의 머릿속은 쉬지 않고 새로운 색을 만들어낸다. 오늘도 그녀는 브루클린의
어딘가를 달리며 기억하고 싶은 순간을 수집하고 있을 것이다.
그것만이 그녀를 쉬지 않고 달리게 하는 힘이기 때문이다.

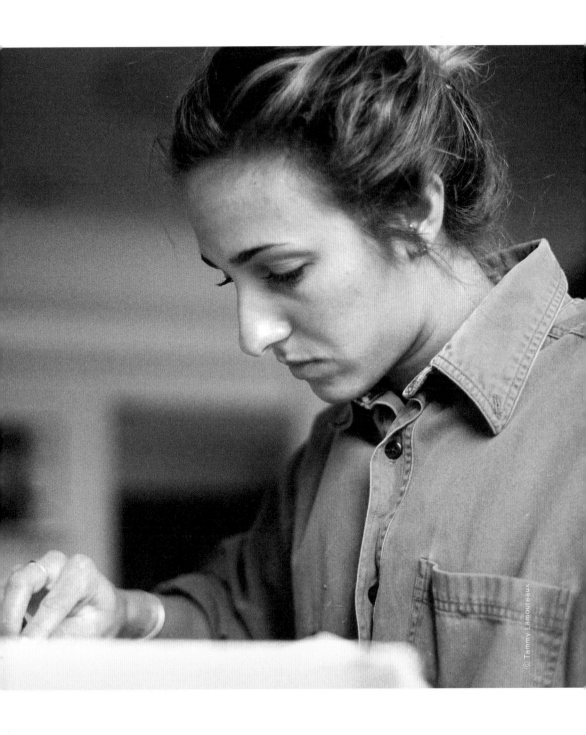

Kristin Texeira — 페인터

본인의 소개를 부탁한다

그림을 그리는 크리스틴 테세이라다. 어린 시절은 보스턴 매사추세츠Boston, Massachusetts 주 남부의 작은 농장 지역인 웨스트 브리지워터West Bridgewater 라는 곳에서 보냈다.

거주하는 곳은 어디인가. 거주하는 지역이 당신의

작업에 영향이 있는가

현재 브루클린Brooklyn, New York에서 생활하고 있다. 주변 환경은 언제나 나의 작업에 영향을 준다. 나는 한 장소에 오랫동안 머무르지 않고 이곳저곳을 돌아다닌다. 작업은 지역에 따라 크게 좌우되는데, 장소에 깃든 기억들은 그곳을 떠나기 전까진 추억이 되지 않는다. 그래서 최근에 머물렀던 곳을 주제로 그림을 그린다. 그리고 그리는 과정에서 머물렀던 시간과 환경의 가치에 다시 한 번 감사함을 느낀다. 브루클린에는 일 년 정도 머물렀는데 이렇게 한 장소에서 긴 시간 동안 생활하는 것은 굉장히 오랜만이다. 뉴욕의 경쟁심, 바쁜 생활의 리듬은 나를 분발시킨다. 이곳에서만 느낄 수 있는 열망이 내가 좀 더 진취적으로 살 수 있게 도와준다.

당신의 일상이 궁금하다

오전 여덟 시에 일어나 집을 나선 뒤 조깅을 하고 커피를 마신다. 달리는 동안 세상을 구경하고, 커피를 마시면서 일과를 준비한다. 해야 할 일을 정리한 다음 글을 쓰는 것이 하루를 시작하는 방법이다. 뉴욕은 친구를 사귀기에 좋은 곳이다. 이곳에서 생활하는 작가들의 작업을 쉽게 찾아볼 수 있고 만날 수 있기 때문이다. 새로운 친구들은 언제나 나에게 많은 영감을 준다. 그 외의 시간에는 그림을 그린다. 보통 음악이나 영화를 틀어 놓고 작업을 한다. 하지만 집중이 흐트러지지 않도록 생소한 영화가 아닌, 꼭 봐야 하는 네 가지 영화 중에서 고른다. 우디 앨런Woody Allen의 〈Annie Hall〉 또는 〈Manhattan〉, 구스 반 산트Gus Van Sant의 〈Good Will Hunting〉, 스티븐 스필버그Steven Spielberg의 〈E.T.〉.

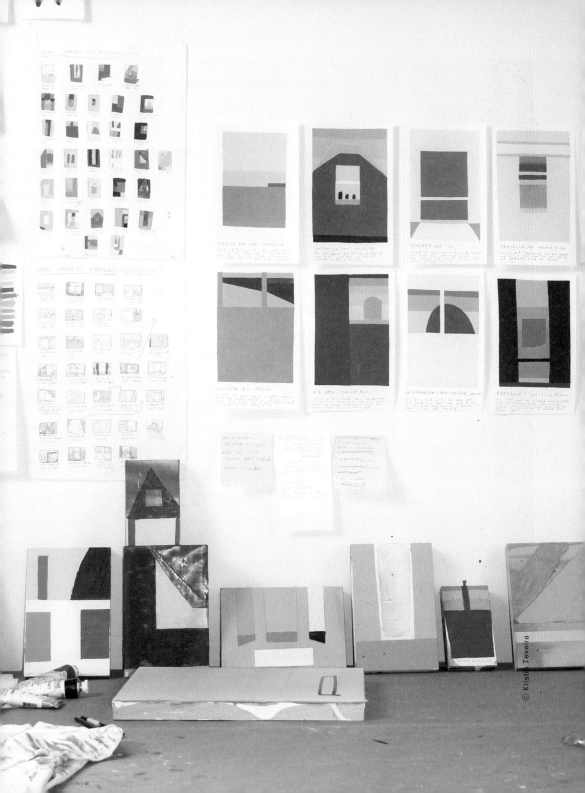

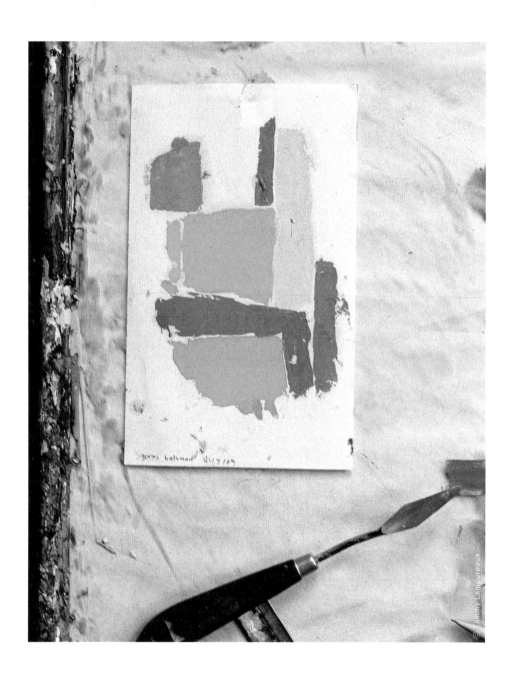

당신에게 벽은 어떤 의미인가

　　　　나에게 벽은 매우 중요하다. 이사하면 가장 먼저 하는 일이 바로 벽을
　　　　채우는 것이다. 빈 벽은 나를 압박한다. 빨리 벽을 덮는 것이 다음 작업으로
　　　　갈 수 있는 동기를 준다. 또한, 벽은 마치 빅뱅과도 같다. 그래서 나의 모든
　　　　생각, 노트, 스크랩한 종이, 실험물, 그림을 테이프로 붙이게 된다.
　　　　벽은 나의 안식처이자 놀이터이다. 언제나 벽을 엉망으로 만들고, 그 안에서
　　　　예술에 대해 생각한다.

당신의 작업에서 '기억'은 중요한 요소이다.
기억 속 이미지를 색으로 표현하게 된 계기가 있나

　　　　해가 질 무렵, 달리기를 하고 있었다. 어느 순간 지금 내가 바라보고 있는
　　　　하늘을 간직하고 싶다는 생각이 들어 머릿속으로 색을 조합했다.
　　　　집으로 돌아온 후에 달리면서 생각했던 그 색으로 그림을 그리기 시작했고
　　　　그때 붓이 없어도 충분히 그림을 그릴 수 있다는 것을 깨달았다.

시간의 변화를 보여주는 〈Holding onto magic
hour〉의 연작은 어느 순간을 기록한 것인가

　　　　이 연작은 프랑스 북쪽에서도 가장 위쪽에 있는 지역에 살 때 그린
　　　　것들이다. 그곳은 오후 아홉 시까지 해가 지지 않는 곳이었다. 오랫동안
　　　　해가 지지 않는 것에 놀랐고 작업실로 들어오는 일몰의 순간을 따라
　　　　그렸다. 그 순간의 빛은 사랑스럽고 주위를 가득 메우는 힘이 있었다.
　　　　아름다운 순간에 경의를 표해야 한다고 생각했다. 특히 해가 지면에
　　　　가까워지면서 빛이 퍼지는 순간이 제일 황홀했다. 그 순간이 영원한 것도
　　　　좋겠지만, 그것을 특별하게 만드는 것은 어둠이 있기 때문일 것이다.

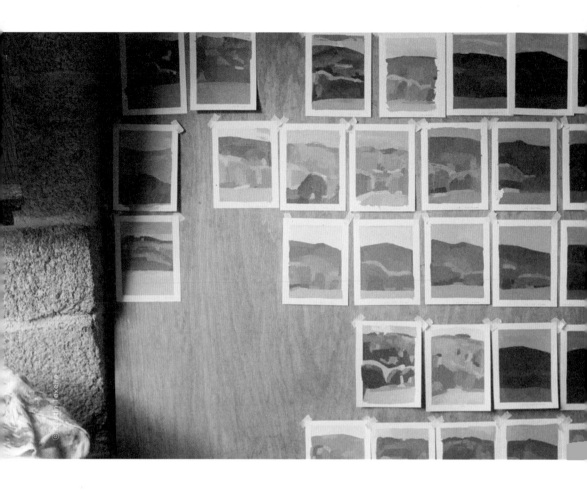

Studio in France, 2012

다른 연작인 〈The Ray Bradbury Short Stories Series〉는
우리가 알고 있는 소설가 레이 브래드버리Ray Bradbury의
단편 소설에서 영감을 받은 것인가

그렇다. 이 연작은 여러 가지 색이 섞인 물감을 어떤 방식으로 표현해야
할지 모를 때 탄생되었다. 레이 브래드버리의 단편 소설 대부분을
다 읽었는데 읽을 때마다 그림이 연상되었다. 그가 작품 속에서 사용하는
표현들은 다채로울 뿐만 아니라 마음을 편안하게 해준다. 그래서 그의
이야기들을 토대로 작품을 만들기로 결심했고 책 제목들은 그림의 도면이
되었다.

작업하는 동안 가장 고될 때는 언제인가

부족한 시간이 가장 힘들다. 하루가 늘 부족하다. 종종 나를 복제한 다섯
명의 인간이 있었으면 좋겠다고 생각한다. 각각 작업하고, 답사하고,
응용하고, 친구를 만나주었으면 좋겠다. 아니면 손이 여러 개 있으면
좋겠다고도 생각한다.

당신의 삶과 작업에서 절대 없어서는 안 될 무엇이 있나

상호 간의 교류다. 내가 그림을 그리는 이유는 다름 아닌 증명하기
위해서다. 누군가를 그린 그림을 그 대상에게 선물하면 그와 함께 한
기억이 작업을 통해서 증명된다. 우리가 상대방을 위해 해줄 수 있는 가장
큰 일은 그들의 존재를 인지해주는 것이다. 그림은 그것을 위한 하나의
수단이고 나만의 방법이다. 내가 기억되는 방법이기도 하다.

요즘 관심을 두고 있는 것은 무엇인가

나의 작업은 기억과 시간이 많은 비중을 차지한다. 최근 새로운
레지던시Residency에 합류했고 이곳에서 새로운 재료에 대해 공부하고 있다.
새로운 물감과 다른 기술을 연마하는 것에 많은 시간을 보내는 중이다.

어떤 작가로 남고 싶은가
좋게 기억되길 바란다.

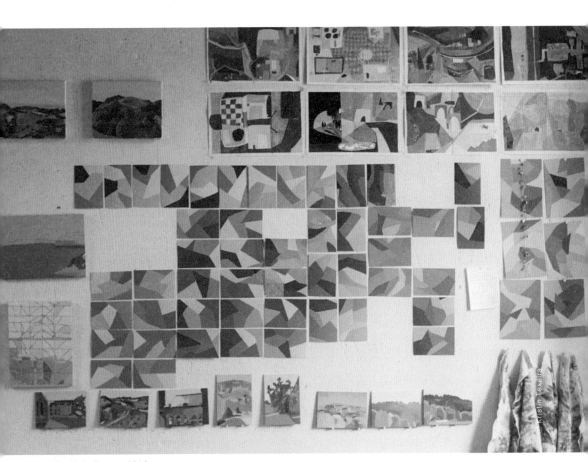

Studio in France, 2012

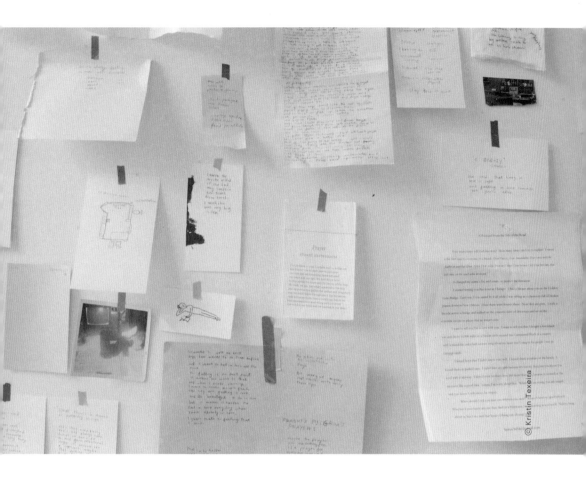

Studio in Vermont, 2012

Eric Johansen
Age: 14
Location: Matt Nunes' house
Circumstance: French kiss dare,
but when we both put our open
mouths together we kept our
tongues in our own mouths
so—

All of the boy's i've ever kissed Series, 2012
Kiss, Eric

Nick Souder
Age: 18+19
Location : varied
Circumstance : Harvard boy from
arizona. older. I thought I was in
love. He kissed me all night
but I felt bad because I was
sharing a room with Elysha.

All of the boy's i've ever kissed Series, 2012
Kiss, Nick Souder

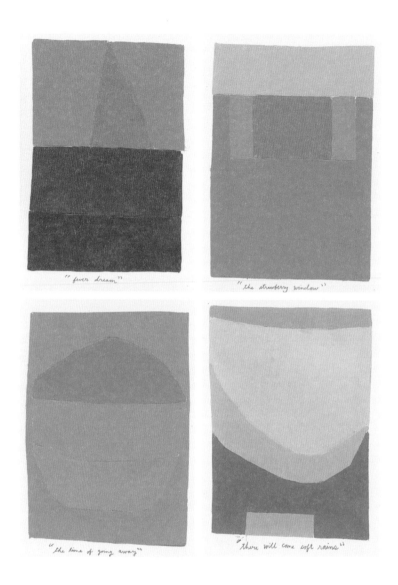

"fever dream"

"the strawberry window"

"the time of going away"

"there will come soft rains"

The Ray Bradbury Short Stories Series, 2013

Bradbury, fever dream
Bradbury, the strawberry window
Bradbury, the time of going away
Bradbury, there will come soft rains

Holding onto magic hour
proof that the light lasts until 10:30 PM, 2012

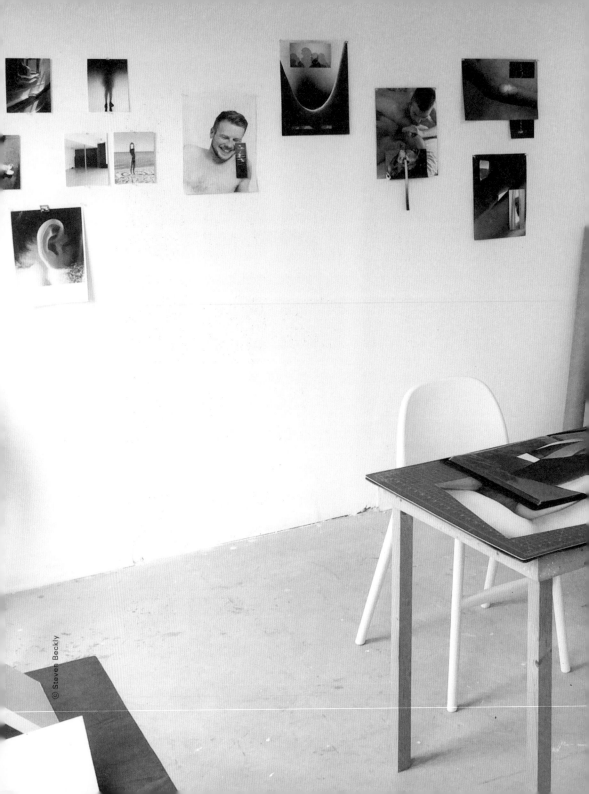

Steven Beckly

포토그래퍼

나에게
벽은 가능성을
의미한다

우리는 타인과 맺는 관계 속에서 깊은 감정의 교류가 가능한 사람에게 마음을
내준다. 관계는 돈독할수록 진중하고 얄팍할수록 간사하다. 하지만 스티븐
버클리 Steven Beckly 에게 관계는 이런 가시적인 의미가 아니다. 손에 잡히지
않고, 눈에 보이지 않을지라도 어디에나 존재하는 것. 이것이 그가 생각하는
관계이다. 그는 넓은 범위의 관계에 집중한다.
조금 과장하자면 관계의 관계에 대해 이야기한다. 그리고 그 이야기를
카메라를 통해 전달한다. 약 10년 전부터 사진으로 기록해온 연인의 모습을
시작으로, 그가 기록하는 세계는 점점 넓어지고 있다. 스치는 모든 것에 의미를
부여한다기보다 스치는 것을 잠시 붙잡아 놓았다가 자연스럽게 놔준다.
이것이 그가 말하는 관계를 대하는 방법이 아닐까.

그는 이제 막 절정에 오른 〈Still Life〉 시리즈에 강한 애정을 드러냈다.
작품 속에 지극히 개인적인 순간을 모아놓고서 보는 사람에게 재조합할 수 있는
여지를 남겨두었다. 굳이 재조합하지 않아도 된다. 있는 그대로를 봐도
전혀 문제가 되지 않는다. 하지만 그가 말하는 관계에 대해 조금이나마
이해하고 싶다면 각자의 방식으로 새로운 이야기를 만들어보는 것도 괜찮은
방법이다. 결국 모든 것은 연결되어 있다는 무시무시한 이야기를 기억하면서.

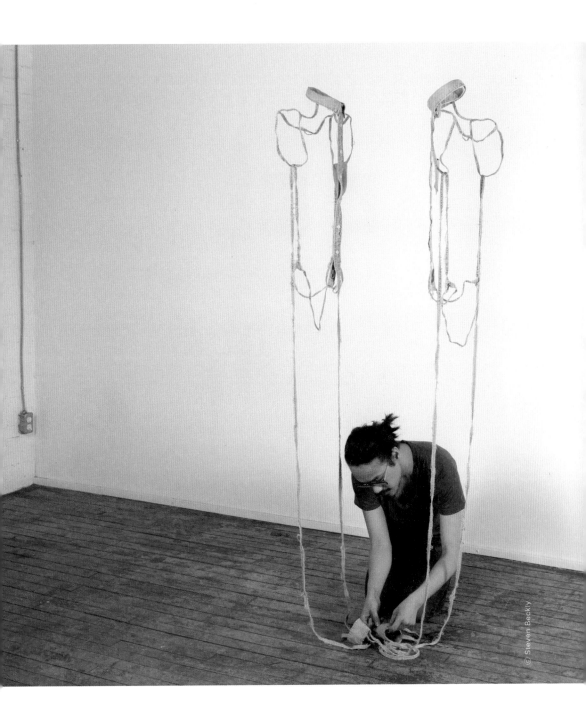

Steven Beckly — 포토그래퍼

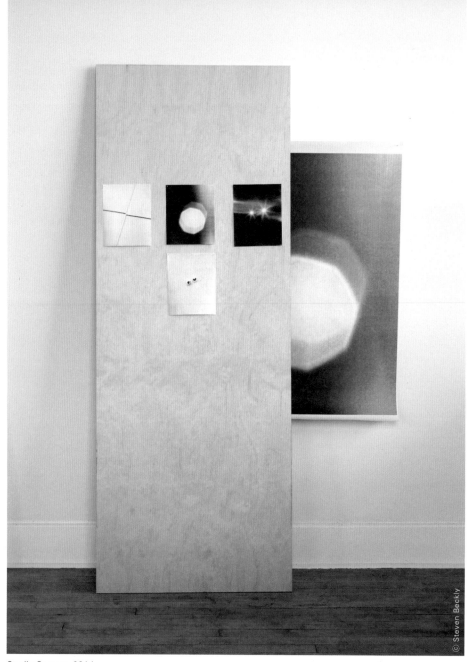

© Steven Beckly

Studio Scenes, 2014

본인의 소개를 부탁한다

　　나는 토론토Toronto 출신 캐나다인 예술가다. 대부분 사진과 출판 작업을
　　하고 있고 가끔 조각과 설치 작업도 한다. 현재 겔프Guelph 대학의 순수예술
　　석사과정을 밟는 중이다.

주로 어느 곳에서 작업을 하나. 동네가 당신의
작업에 미치는 영향이 있는가

　　학기 중에는 토론토에서 자동차로 한 시간 반 정도 걸리는 겔프에서
　　생활한다. 이곳은 도시와 많이 다르다. 도시보다 매우 작고 주로 어린
　　학생들이 생활한다. 특히 집중을 방해하는 요소가 많지 않기 때문에
　　석사과정을 해내기에 좋은 곳이다. 토론토에서 살 때에는 아주 강렬하게
　　집중해 본 적이 없었는데 이곳은 내가 학교에 있는 동안 좋은 영향을 준다.
　　언제든 마음만 먹으면 토론토로 갈 수 있는 점도 좋다. 내 생활의 대부분을
　　차지했던 토론토는 크지만 동시에 작은 곳이기도 하다. 그만큼 내가
　　잘 아는 곳이기 때문에 이사하기도 쉽다. 학업을 마친 후에는 새로운
　　도시로 이사하고 살 곳을 찾을 계획이다. 한 해가 지나가면 많은 일을
　　할 것이고 또 많은 것을 볼 것이다.

대부분의 일과가 어떻게 되나

　　낮에는 수업을 듣기 때문에 아주 바쁘다. 수업을 듣는 것 외에 대학에서
　　조교로서 가르치는 일도 한다. 언젠가는 나도 정식으로 가르치는 일을
　　할 것이다. 그밖에 가능하면 스튜디오 안에서 충분한 휴식시간을 가지려고
　　노력한다. 그리고 토론토 섬에서 자전거를 타는 것을 좋아한다. 그곳은
　　누드비치인데 온종일 일광욕을 하고, 수영하고, 책을 읽기도 한다.

언제 그리고 무엇이 작업하는 동안 가장 큰
스트레스인가

　　나 자신을 위해 스튜디오에서 작업물을 제작하는 것은 완벽한 기쁨이다.
　　스트레스는 그 외의 모든 것에서 받는다. 월세, 고지서, 마감, 학교, 부모님,
　　남자 친구들.

작업을 계속할 수 있는 동기는 무엇인가

　　나의 작업을 어떻게 해야 할지 모를 때. 이것은 무지한 것 중 최고로 좋은
　　것이다. 나는 대부분의 사람들이 생각하는 것처럼 영원히 학생이고 싶다.
　　그래서 내가 알고 싶어하는 것을 끊임없이 배워나간다. 어떻게 동기 부여를
　　하는지에 대해 알고 있다면 모든 것을 절대 배우지 않을 것이다.

작업실에서 보내는 시간 중 가장 좋아하는 시간은
언제인가

　　보름달이 떴을 때처럼 보통 한밤중에 좋은 생각이 떠오른다.

당신의 작업실 벽을 묘사한다면

　　깨끗하고 아름다운 한쪽 벽은 새로운 사진과 만질 수 있는, 곧 익숙해질
　　것들로 붙어있다. 다른 벽은 생각들, 행동의 표시 그리고 내가 맹신하는
　　것들의 사진, 문서와 글로 쌓여있다.

당신에게 벽은 어떤 의미인가

　　스튜디오는 어떠한 상황이 오고 가는 일시적인 장소다. 아무것도 없는 것은
　　영원하지만, 반대로 모든 것이 가능하다. 그래서 가능한 일들이다.
　　나에게 벽은 가능성을 의미한다.

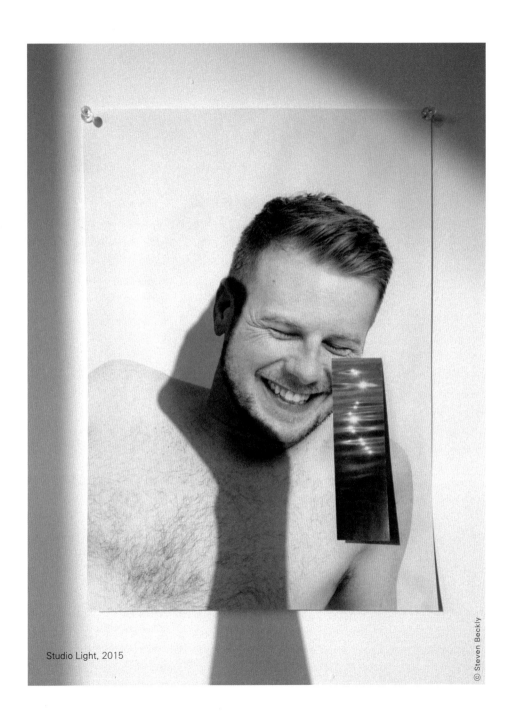

Studio Light, 2015

Steven Beckly — 포토그래퍼

© Steven Beckly

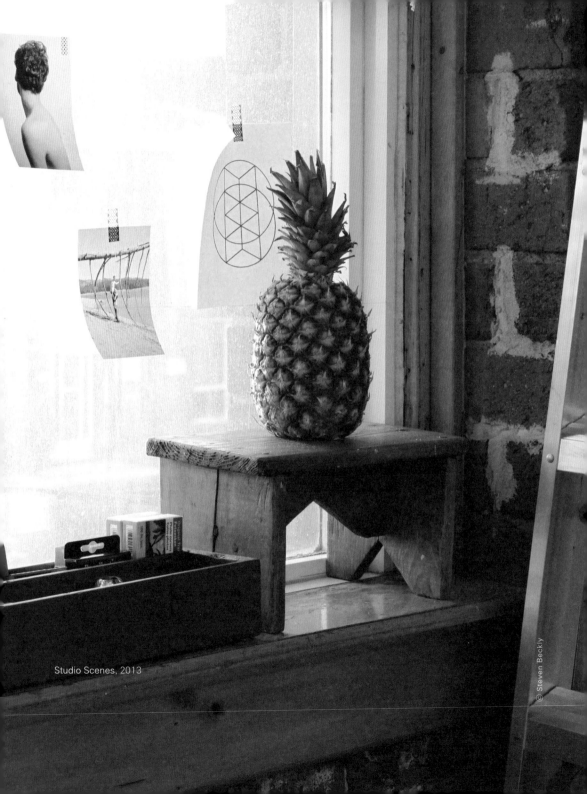

Studio Scenes, 2013

© Steven Beckly

당신의 모든 작업에는 긴밀한 관계에 대한 이야기
있다. 관계에 집중하게 된 계기가 있나

뻔한 말이지만 우리는 언제나 연결되어 있다. 월트 휘트먼Walt Whitman의
〈Who Learns My Lesson Complete?〉는 좋아하는 시 중 하나인데 그는
시 안에서 우리가 한 번도 본 적 없는 사람들에게, 심지어 절대 만날 수
없는 사람들에게 서로 영향을 끼치는 것에 대해 이야기한다. 시는 태어나고
만고불후한 것 자체만으로 아름답고, 지구 주변을 도는 달도 아름답고,
그것의 균형을 도와주는 태양과 별들도 아름답다고 이야기한다.
우리는 이런 식으로 연결되는 것이 얼마나 아름다운지 종종 잊고 산다.
이런 것은 아주 가끔 우리 눈에 보이며 자주 보이지 않는다. 그렇지만
항상 그 자리에 존재한다.

지금까지 한 작업 중 가장 기억에 남는 작업은
무엇인가

〈Still Life〉라는 제목으로 그동안 많은 사진집을 만들었다. 그 안에는
2009년부터 찍은 나의 일상, 친구들, 사랑하는 사람들, 나의 욕망을
불러일으키는 빛, 색, 몸, 피부, 머리카락, 식물 등이 담겨 있다. 각각의 책은
제본되지 않은 채로 열 장의 사진이 있고 보는 사람이 여러 가지 방법으로
재구성할 수 있게 되어 있다. 이 시리즈로 스물네 권의 책을 만들었는데
앞으로도 몇 달에 한 번씩 새로운 것을 만들 예정이다.

〈Still Life〉 시리즈의 사진은 어떤 순간을 포착한
것인가

인물, 일상생활, 풍경, 여행 등 모든 사진은 매일매일을 담고 있다. 나는
이 사진들을 보고 각각의 특이점들을 생각하기보다 언제나 밀접한 관계가
있는 것처럼 대한다. 그 안에는 체계가 없고 모든 사진과 모든 순간은 각자
이미 연결되어 있다고 본다. 각각의 사진들은 다음 순간만큼 중요하다고
생각한다. 이 모든 것이 인생의 전부이기 때문이다.

〈Still Life〉를 통해 전하고자 하는 것은 무엇인가

이 책들은 여러 개의 레이어가 상호작용하는 친숙한 형태다. 물리적으로
제본되어있지 않아 보는 사람들은 사진들 사이에서 끊임없이 재조합하고
연결할 수 있다. 그러니까 각자 개인적인 이미지를 기반으로 다시 구현할
수 있다. 나는 그들 위에 나의 삶을 반영한 것이고 그들은 나의 것 위에
그들의 삶을 반영하는 것이다. 이것은 계속 순환되고 공유할 수 있다.

당신의 삶과 작업에서 절대 빠져서는 안 되는
중요한 무엇이 있는가

사랑이다.

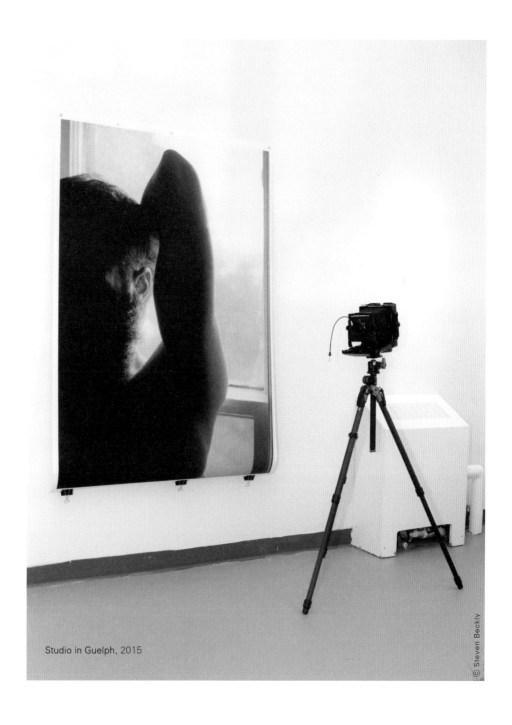

Studio in Guelph, 2015

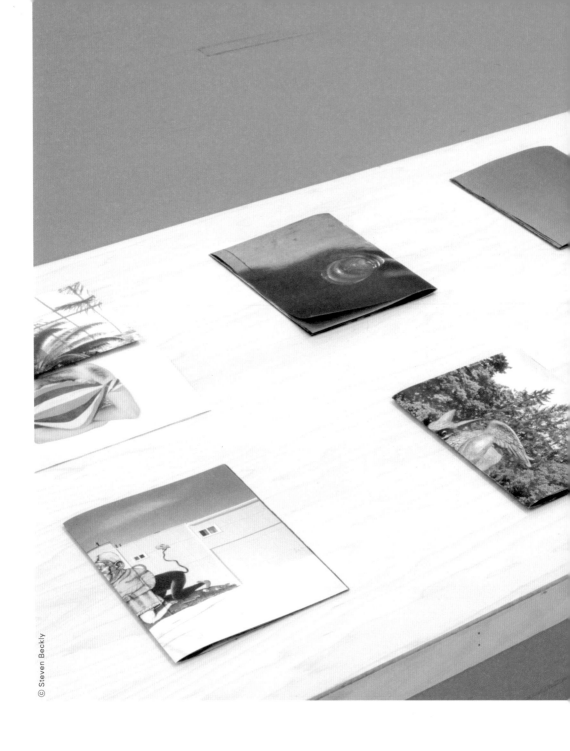

© Steven Beckly

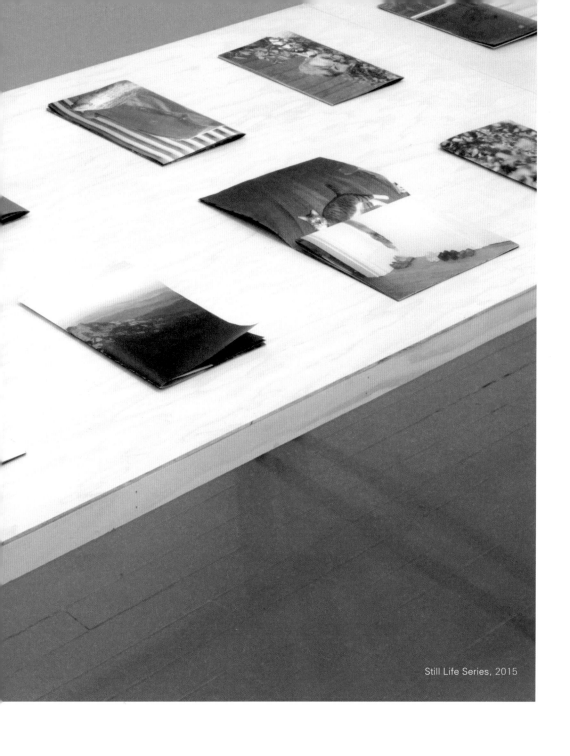

Still Life Series, 2015

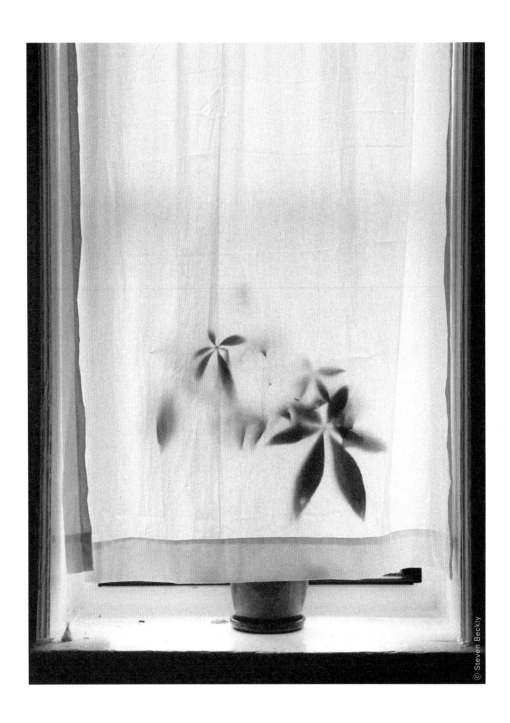

© Steven Beckly

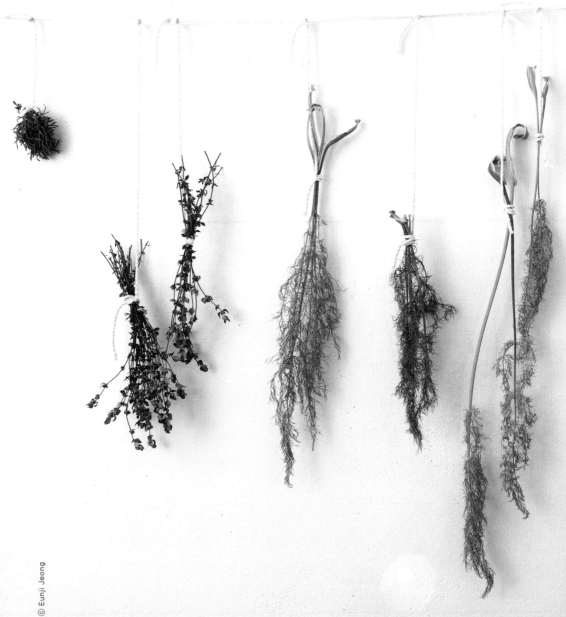

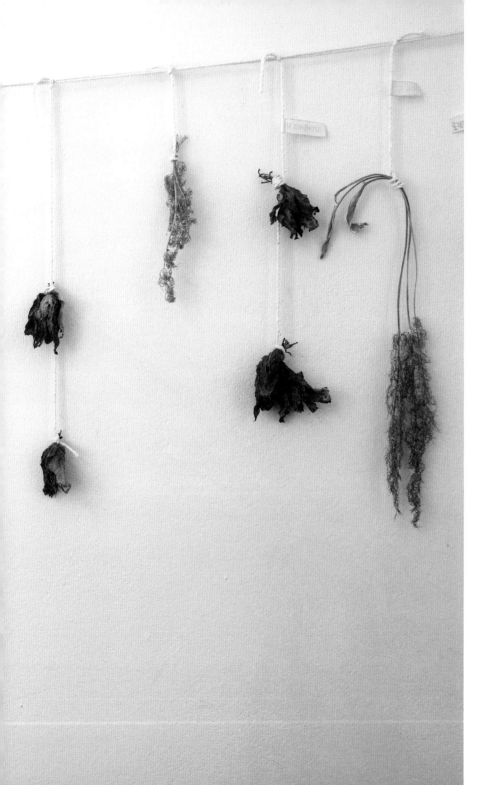

이소영

식물세밀화가

작업의 과정을 담고 있는 　캔버스

계수나무는 잎이 노랗게 변할 때 달콤한 냄새를 풍긴다. 그 냄새가 절정인
시기에 식물세밀화가 이소영을 만났다. 경기도 남양주시, 광릉숲과
국립수목원이 가까이에 있는 그녀의 작업실에는 여러 종류의 텃밭을 가꿔도
좋을 만큼 넓은 옥상이 있다. 시시각각 움직이는 햇빛의 모습을 볼 수 있는
그곳에는 이소영이 식물세밀화를 그리기 위해 필요한 것들로 가득 차있었다.
여러 권의 책, 넓은 책상, 곳곳에 줄지어 서있는 화분, 현미경과 각종 약품들.
그녀를 둘러싸고 있는 공기는 무척 따뜻했다.

국내에서 원예학이 주목받지 않았던 시기에 공부를 시작했고 식물을 관찰,
기록하는 일을 직업으로 삼기까지 많은 시간이 흘렀다. 국립수목원에 소속되어
세밀화를 그렸던 그녀는 최근 프리랜서로서 새로운 활동을 시작했다.
그동안 꾸준히 해 왔던 일의 영역이 넓어졌을 뿐 담고 있는 내용이 바뀐 것은
아니다. 전에는 주로 원예학적으로 정보가 필요한 사람들이 그녀의 작업을
찾았다면 이제는 식물 그 자체를 건강하게 즐기기 위한 사람들이 그녀의
작업을 찾고 있다. 자신이 하는 일에 대해 사명감을 느끼는 것은 큰 축복이다.
과거의 기록으로 남을 것들을 미래의 누군가를 위해 연구하는 것. 이것이
그녀가 하는 일이고 앞으로 해야 할 일이다. 이소영은 맑다. 맑은 이유를
곰곰이 생각해보니 그녀와 함께 생활하는 식물이 떠올랐다. 식물이 각자의
위치에서 그녀를 위한 작은 집을 만들어주고 있었던 것이다. 그녀가 고단한
날엔 푸근한 엄마 품이 되어주고 힘든 날엔 도피처가 되어주는 그런 집 말이다.

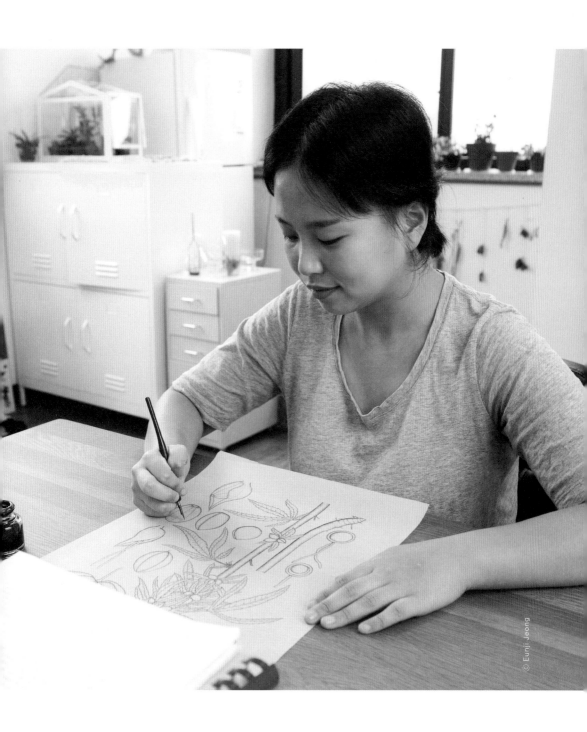

이소영 — 식물세밀화가

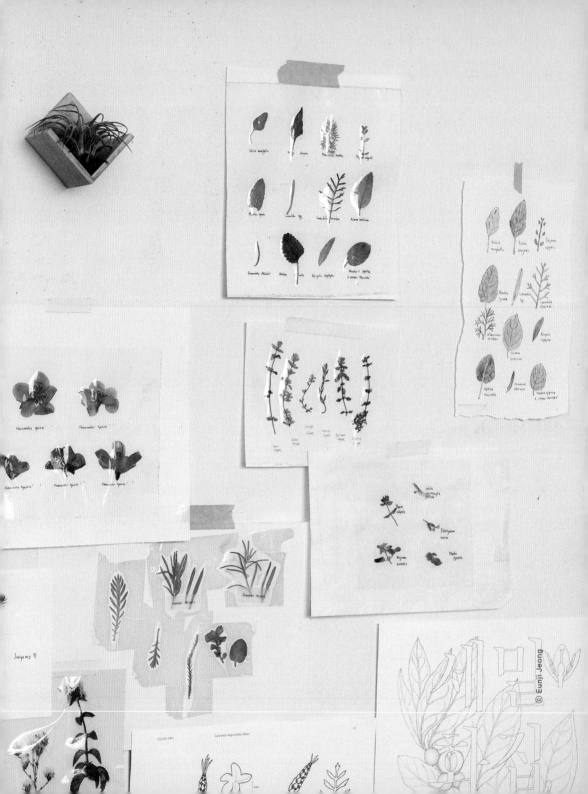

어떤 일을 하는지 궁금하다

식물세밀화를 그린다. 일종의 과학 일러스트인데, 식물을 식별하기 위해
형태를 그림으로 기록하는 일이다. 또 식물세밀화를 그리는 과정에서
수집되는 식물을 이용해 표본, 사진 작업을 하고 식물 외에도 식물을
매개로 하는 곤충, 버섯, 동물 등의 생물 일러스트도 그리고 있다.

지금 하고 있는 일을 하게 된 계기는 무엇인가

학부 때 원예학을 공부했다. 원예학을 공부하면 보통 조경이나
플라워디자인 쪽으로 일을 하게 된다. 나는 플라워디자인 중에서도
큰 규모의 작업을 하고 싶었고 디자인을 위해 드로잉을 배워야겠다고
생각했다. 그 마음에 학부 3학년 때 플라워 드로잉을 배웠다.
마침 선생님께서 식물세밀화를 그리는 분이었다. 그때 배웠던 것을
시작으로 플라워 드로잉부터 식물세밀화까지 그리게 되었다. 졸업 후에
유일하게 식물세밀화가를 채용하는 산림청 국립수목원에서 4년 동안
식물세밀화를 그리는 일을 했고 지금은 프리랜서로 작업하고 있다.

주로 어디에서 작업하는가. 동네가 미치는
영향이 있는가

작업실은 경기도 남양주에 있다. 그 주변에는 광릉숲이 있는데, 광릉숲은
유네스코 생물권 보전지역으로 지정될 만큼 세계적으로 다양한 종이
서식하는 곳이다. 나의 일이 식물을 관찰하고 기록하는 것이다 보니 식물과
가장 가까운 곳에서 작업하는 편이 좋겠다고 생각하여 작업실을 이곳에
마련했다. 일주일에 한 번 이상은 꼭 광릉숲에 가서 생태계를 관찰한다.
현장 외에서 이뤄지는 작업은 작업실에서 하고 있다. 이곳이 식물세밀화를
그리기에 최적의 환경이라고 생각한다.

작업실에서 보내는 시간 중 가장 좋아하는 시간은
언제인가

식물들에 물을 주는 시간이 가장 좋다. 작업실에 대략 70종 정도의
식물 화분이 있는데, 종이 모두 다르다 보니 물을 주는 양과 시기도 각각
다르다. 물을 주면서 변화를 관찰하는 시간이 가장 편안하고 즐겁다.
흙이 물을 빨아들이는 소리도 좋다.

당신의 작업실 벽을 묘사한다면

벽은 온통 흰색이다. 약간 미색이 도는 흰색인데, 이 벽을 배경으로
무언가를 두면 형태가 잘 드러나기 때문에 작업할 때 도움이 된다.
네 벽면 중 한 면에는 직접 재배한 허브 식물들을 줄에 매달아 말리고 있고,
시계방향으로 돌면 식물을 그리기 위한 온갖 표본과 사진들이 붙어있다.
또 다른 두 면에는 화분들이 벽에 바짝 붙어있다. 화분을 벽에 붙여두면
식물이 생장하는 변화가 잘 보이기 때문에 그렇게 두었다.

당신에게 벽은 어떤 의미인가

작업의 과정을 담고 있는 캔버스. 식물세밀화를 그리는 과정에서 필요한
표본이나 사진들을 붙여 놓고 직접 재배하고 있는 식물들을 담고 있기
때문에 벽은 나의 작업 과정을 담고 있는 또 다른 캔버스가 아닐까.

한 가지 종의 식물을 세밀화로 남기기 위해 어떤
과정을 거치나

식물종이 정해지면 해당 식물이 유사종과 어떤 형태적 차이가 있는지
논문과 자료를 조사한다. 또, 자생지 정보를 찾고 그곳으로 간다.
이때 중요한 점은 자생지에 채집 허가를 꼭 받아야 하는 것이다. 그 다음
식물이 살아있는 모습을 보면서 현장에서 최대한 많은 드로잉을 하고
크기를 측정한다. 채집 봉투에 채집을 하고 돌아와 나머지 그림을 그린다.
세밀화를 모두 그린 뒤에도 식물이 여전히 살아있다면 다시 자생지에 가서

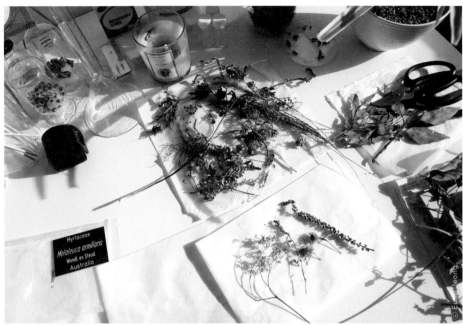

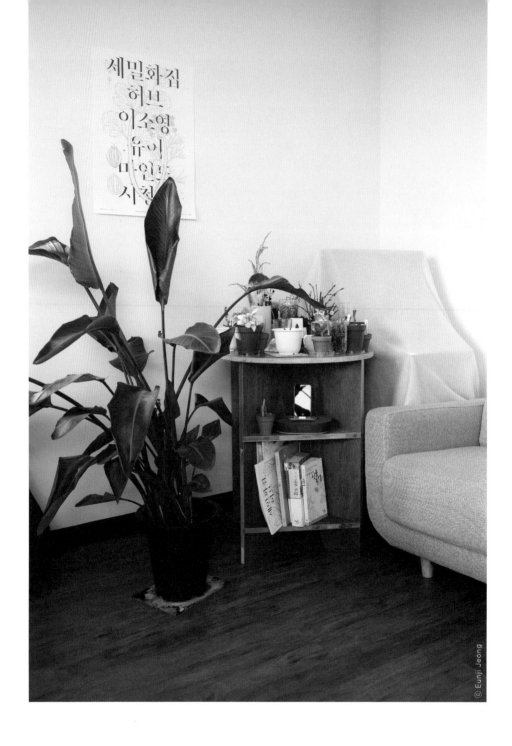

세밀화집
허브
이소영
유어
마인드
시점

© Eunji Jeong

벽 속의 세계 — 은밀한 작업실의 벽으로

심어주고 만약 죽었다면 표본으로 제작한다. 또, 식물세밀화에는
꽃, 열매, 종자 등 생식기관이 모두 기록되어야 하기 때문에 이 과정이
한 번으로 끝나지 않는다. 꽃이 피는 시기, 열매 맺는 시기에 다시 찾아가
기록하고 채집하는 작업까지 거친다. 이렇게 1년 이상 관찰해야 제대로 된
식물세밀화를 얻을 수 있다.

작업을 방해하는 가장 큰 장애물은 무엇인가

게으름. 식물세밀화를 그리는 과정에서 가장 중요한 것은 '관찰'이다.
식물은 계속 변한다. 그 모습을 한 장에 담으려면 최대한 오랫동안
관찰해야 한다. 즉, 자주 식물 자생지에 가야 한다. 하루, 이틀만 못 가도
개화나 결실의 모습을 놓쳐 버릴 수도 있다. 한 가지 종을 오랜 시간 동안
기록하는 작업이라 나태해지기 쉽기 때문에 부지런해야 한다.

반면 언제 가장 만족감을 느끼나

하나의 식물이 그림으로 완성되었을 때 항상 뿌듯하다. 최근 기억에 남는
작업은 '속단아재비'라는 식물종을 그린 일이다. 모 대학의 교수님 두 분이
전남 신안군에서 신종을 발견해 채집했다며 식물세밀화로 그려달라고
하셨다. 직접 그 지역에 갈 수 없는 상황이라 식물이 시들기 전에 택배로
받아 이름도, 정보도 없는 그 식물을 그렸고 한국 미기록속 신종으로
외국 학회에 발표되었다. 이 종의 종명은 'koreana'다. 한국에서 발견한
종이라는 의미다. 이름 없는 식물에 이름이 생기고 사람들에게 알려지는
과정을 지켜보니 감회가 새로웠다.

오랜 기간 집중하여 기록하고 싶은 식물이 있나

한국에서 품종 개량한 무궁화들을 기록하고 싶다. 무궁화는 우리나라 국화이지만 자생식물은 아니다. 중국 원산의 식물이다. 국화로 정할 당시 국어학자들이 우리나라 민족의 이미지와 어울린다고 하여 무궁화를 국화로 정한 것이다. 또한 자생식물이 아니기 때문에 국내에서 품종 개량을 많이 한 식물이다. 예를 들어, 한마음, 첫사랑, 충남1, 충북1 이런 이름의 다양한 품종들을 만든 것이다 — 이들은 형태가 조금씩 다르다 — . 하지만 무궁화에는 병해충과 진드기가 많아서 정원수나 절화, 분화로 많이 이용하지 않다 보니 막상 사람들은 무궁화에 대해 잘 모른다. 무궁화를 기록하는 것은 학술적으로도 중요하므로 많은 이들에게 알려주고 싶다. 내가 아니더라도 누군가는 꼭 해야 할 일이라고 생각한다.

작업을 지속할 수 있는 동기는 무엇인가

첫 직장이 국립 식물 연구 기관이다 보니 국가적으로 하는 연구가 많았다. 그곳에서 일하며 자연스럽게 식물세밀화가로서 책임감을 많이 배우고 느꼈다. 식물세밀화는 식물 연구에 꼭 필요한 기록물인데 국내에는 식물세밀화가 소수이다 보니 그 한 명, 한 명의 역할이 정말 중요하다. 어떤 막중한 의무감과 책임감을 안고 있는 것 같다.

삶과 작업에서 절대 빠져서는 안 되는 중요한 것이 있나

친구들과의 만남. 식물세밀화가 과학과 예술의 사이에 있기 때문에 이 둘 사이의 균형을 잘 잡아야 한다. 자칫 너무 과학으로 혹은 너무 예술로 빠지기 쉬운데 이 균형의 역할을 친구들이 맡아주는 것 같다. 친구 중엔 식물과 곤충, 버섯 등을 연구하는 학자들과 일러스트레이터, 사진작가, 요리사, 목공사와 같이 개인 작업을 하는 친구들이 있다. 그들과의 만남과 대화로 자연스럽게 균형을 잡게 된다.

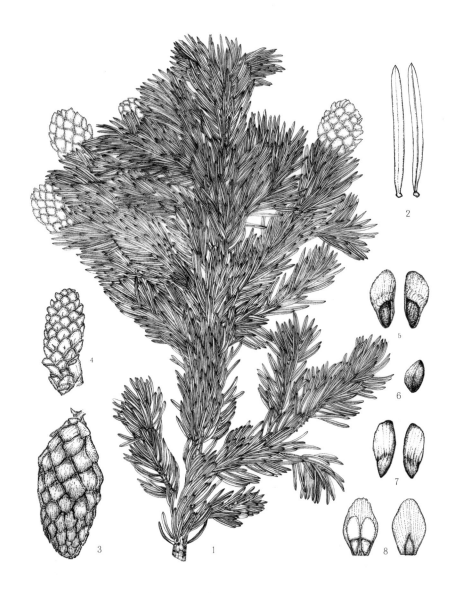

Picea jezoensis (Siebold & Zucc.) Carriere

1.Habit 2.Leaf 3.Fruit 4.Flower 5-8.Seeds

가문비나무, 2010

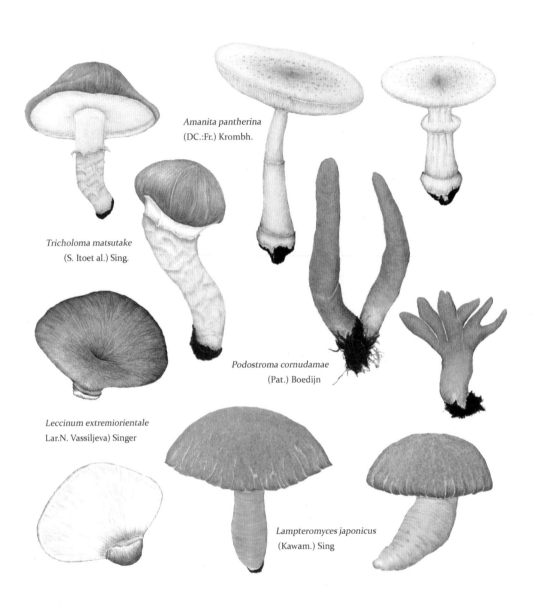

Amanita pantherina
(DC.:Fr.) Krombh.

Tricholoma matsutake
(S. Itoet al.) Sing.

Podostroma cornudamae
(Pat.) Boedijn

Leccinum extremiorientale
Lar.N. Vassiljeva) Singer

Lampteromyces japonicus
(Kawam.) Sing

Mushroom Series, 2013

민들레, 2015

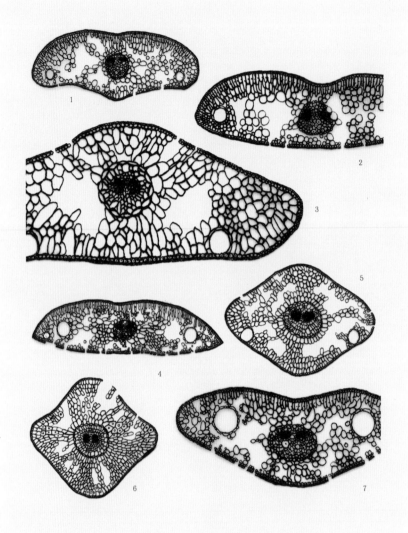

1.*Abies koreana* E. H. Wilson 2.*Abies nephrolepis* Max. 3.*Picea jezoensis* (Siebold &Zucc.) Carriere 4.*Abies firma* Sieb. & Zucc. 5.*Picea koraiensis* Nakai 6. Picea abies Karsten 7.*Abies hollophylla* Maxim

Leaf Section Series, 2010

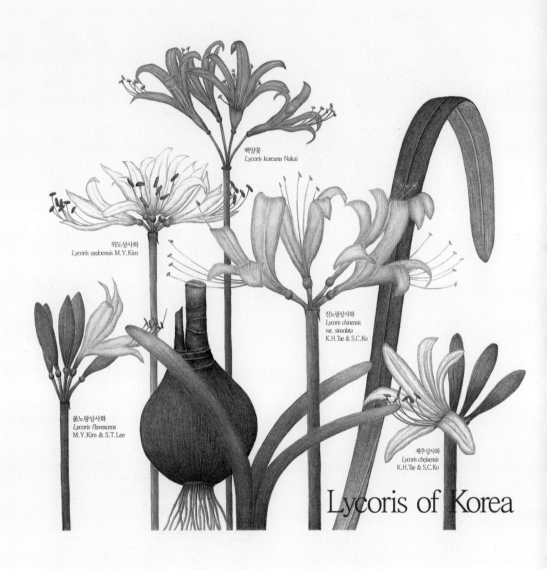

백양꽃
Lycoris koreana Nakai

위도상사화
Lycoris uydoensis M.Y.Kim

진노랑상사화
Lycoris chinensis
var. *sinuolata*
K.H.Tae & S.C.Ko

붉노랑상사화
Lycoris flavescens
M.Y.Kim & S.T.Lee

제주상사화
Lycoris chejuensis
K.H.Tae & S.C.Ko

Lycoris of Korea

Lycoris of Korea, 2015

작가

혼상근

벽은
아주 큰　메모장
같다

가게도 많고 사람도 많은 을지로에서, 작은 벽돌로 이루어진 한 건물
꼭대기 층에는 내가 본 광경, 내가 꾼 꿈을 재현해 주는 곳이 있다.
재현해주는 사람의 이름을 붙여 만든 〈호상근재현소〉. 이곳에는 동그란
뿔테 안경만큼 둥글둥글한 마음을 갖고 있을 것 같은 호상근이 창가 앞에
앉아있다. 그는 누가 어디서 어떤 풍경을 봤는지 귀로 듣고, 머리로 이해하고,
엽서 위에 그려 보낸다. 책상 위에 흩어져있는 색연필을 줄지어놓고
쓱쓱 그림을 그린다. 타인의 개인적인 이야기가 담긴 생경한 풍경인 것 같지만,
자세히 보면 우리가 매일 스치는 익숙한 풍경이다.

내친김에 호상근에게 최근에 봤던 비둘기 이야기를 했다. 간판 뒤에 숨어 사는
비둘기 이야기였는데 호상근은 재현을 위해 필요한 몇 가지 사항을
재현소 전용 노트에 적었다. 그림은 언제 받을 수 있을지 모른다.
짧게는 일 년, 길게는 이 년 정도 걸린다고 하여 엽서를 받을 주소는 적지
않았다. 그 사이 이사를 할 수도 있으니 말이다. 나에게서 비둘기에 대한 기억이
흐릿해질 때 쯤 받을 엽서를 생각하니 〈호상근재현소〉와 나 사이에
은밀한 비밀이 생긴 것 같았다. 그리고 혼자 간직하고 싶은 풍경이 또 생긴다면
호상근이 가장 먼저 떠오를 것 같았다.

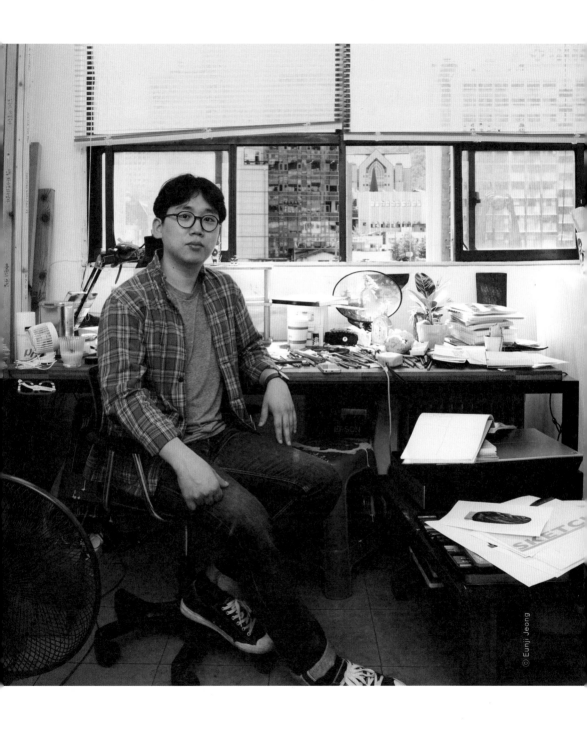

© Eunji Jeong

호상근 — 작가

본인의 소개를 부탁한다

그림을 그리는 호상근이다.

〈호상근재현소〉를 본격적으로 시작하게 된 계기가
있었나

지금은 없어진 대안공간 '꿀풀'에서 시작했다. 그 당시 작업실로 사용하던
공간이 침수되면서 급하게 다른 곳을 알아봐야 했었다. 그리고 운이 좋게
'꿀풀'에 입주하게 되었고, 많은 사람을 만났다. 자연스럽게 나의 그림을
보며 이야기를 나누었는데 특히 각자의 역사를 듣는 재미가 쏠쏠했다.
그 안에서 나의 견문이 넓어졌다고 생각한다. 그래서 작정하고 자리를
만들어보고자 〈호상근재현소〉를 하게 되었다. 이렇게 시작된 작업이
지금까지 간헐적으로 이어졌다. 지금은 프로젝트의 시기를 공지한 다음,
사람들이 작업실로 찾아오면 그들의 이야기를 듣고 엽서 위에 그림을 그려
발송하는 방식으로 진행하고 있다.

주로 작업하는 곳은 어디인가. 동네가 작업에 끼치는
영향이 있나

작업실이 있는 을지로에서 많은 시간을 보낸다. 을지로 일대가 재미있는
이유는 과거와 현재가 함께 있기 때문이다. 즉, 과거를 편의에 맞게 바꾸는
식이다. 을지로에서는 그런 것들을 쉽게 볼 수 있다. 예를 들면 옛날에
지은 건물 위에 증축하고, 이미 만들어진 손수레를 입맛에 맞게 고쳐 쓰는
아저씨들. 그들의 모습을 보면 존경심이 든다. 이런 풍경을 굳이 찾지
않아도 어느 곳에나 자연스럽게 묻어있다.

나의 피그말리온 같은 딸(꿈), 2013

보편적인 일과가 궁금하다

오전 아홉 시 혹은 열 시 정도에 일어나 아점을 먹고 버스를 탄다. 작업실에
도착해 그림을 그리다가 배가 고프면 밥을 먹고, 괜히 을지로 일대를
걷는다. 그리고 다시 작업실로 들어와 그림을 그리다가 오후 열한 시쯤
집으로 간다.

작업실에서 보내는 시간 중 좋아하는 시간은
언제인가

주말 동안 작업실에서 보내는 시간은 다 좋다. 특히 주말이 되면
이 건물에서는 나 혼자 머문다. 평소보다 음악 소리도 크게 틀어놓기도
하고, 반대로 조용해진 을지로 일대에 맞게 모든 음악을 끄기도 한다.
무엇을 하든 아무도 신경 쓰지 않는 것 같아 마음대로 해도 되는 시간처럼
느껴진다.

작업실의 벽은 어떤 용도로 사용하나

주로 그리고 싶은 장면이나 기억하고 싶은 장면을 초벌로 그려놓고
그것을 붙여 놓는 용도로 사용한다. 그리지 못한 장면들이 많으면 그만큼
많이 붙어있다. 그것들을 자주 들여다보기도 하고, 작업물을 기대어 놓는
용도로도 사용한다.

당신에게 벽은 어떤 의미인가

아주 큰 메모장 같다. 말 그대로 끄적인 것, 낙서, 친구가 준 무언가,
작업해야 하는 것들을 마음대로 붙여 놓기 때문이다.

아! 부드러워!(꿈), 2012

오리가 손만 물어요, 2012

재현했던 작업을 세상 밖으로 꺼내지 않을 때는
청자 혹은 관찰자의 모습처럼 느껴진다. 이런 역할이
주는 희열이 있나

희열이라기보다는 작은 기쁨이 있다. 〈호상근재현소〉 프로젝트를 예로
든다면, 많은 사람을 만날 때 다양한 시선을 듣고 공유하게 된다는
것이다. 특히 견문이 넓어지는 경험을 할 때 기쁘다. 모르던 눈을 가지게
되어 새로운 시각으로 바라본다는 것이 여간 기쁜 게 아니다. 그리고
이건 기쁨보다 슬픔에 더 가깝겠지만, 이 세상을 나만 힘들게 사는 것이
아니라는 사실을 알게 된다. 위로의 기쁨인데, 사실 지치는 삶을 사는
현실이 슬플 때도 있다. 복잡하다. 그리고 이런 복잡한 마음을 갖고 그림을
그린다.

재현하는 과정에서 꼭 지키는 점이 있다면

이야기를 나눌 때 흥미가 전해지는 순간을 그림으로 그린다. 그 부분을
그리기 위해 더 많은 단서를 끌어내려고 한다. 그리고 최대한 비슷하게
재현하기 위해 노력한다. 초상화는 되도록이면 그리지 않으려고 한다.
내가 그린 초상화를 상대방이 기분 나빠하는 경우가 많았기 때문이다.
또 다른 이유를 들자면 초상에는 드라마가 담기게 되는데 그렇게 되면
설명적인 느낌이 강해져서 그리지 않으려고 한다.

지금까지 〈호상근재현소〉에서 들었던 이야기 중
가장 강렬했던 것은 무엇인가

가장 강렬했던 것은 너무 강렬해서 이야기 할 수 없다. 다만, 가장 기억에
남는 이야기가 있다면 초등학생 친구의 꿈 이야기다. 엄마와 함께 집에
있었는데 모르는 아저씨와 아줌마가 갑자기 집에 들어와서 엄마를
위협했다고 한다. 자세히 말하자면 아저씨는 엄마의 가슴에 총구를
겨누었고, 아줌마의 양 팔엔 쌍둥이 아기가 안겨있었다는 그런 이야기였다.
쌍둥이가 안겨있었다는 부분에 흥미를 느꼈다.

'구석진 풍경이 진풍경이다.'라는 말이 오랫동안
기억에 남는다. 직접 발견한 구석진 풍경에서 자주
느꼈던 감정이 있었나

아주 복잡한 감정을 느낀다. 그 안에는 연민도 있고, 숭고함도 있고,
존경심도 있다. 그리고 실소를 하기도 한다.

생각이 막힐 땐 무엇을 하나

멍하니 앉아 창밖을 보거나 아이돌의 노래를 찾아 듣는다. 창밖에는 길
건너 건물 사이로 보이는 남산과 남산타워가 있는데 고개를 들면 바로
보이는 풍경인지라 하염없이 본다. 아이돌의 노래는 현실에서 도피하는 데
도움이 된다. 그렇게 잠시 쉬면 해야 할 것이 생각난다.

무엇이 작업하는 동안 가장 큰 스트레스인가

지금은 이사하고 없는 옆방의 아저씨.

반면 언제 가장 보람을 느끼나

보람까지는 아니지만, 나의 엽서를 잘 받았다는 이야기를 들었을 때
기분이 좋다.

작업을 지속할 수 있는 힘은 무엇인가

게으른 성격임에도 나의 작업을 지속할 수 있는 힘은 〈호상근재현소〉를
통해 만난 사람들의 이야기를 그려야 한다는 마음이다.

엄마! 키 좀 부탁해요!, 2013

차이는 중, 2014

사람 얼굴을 닮은 나무, 2012

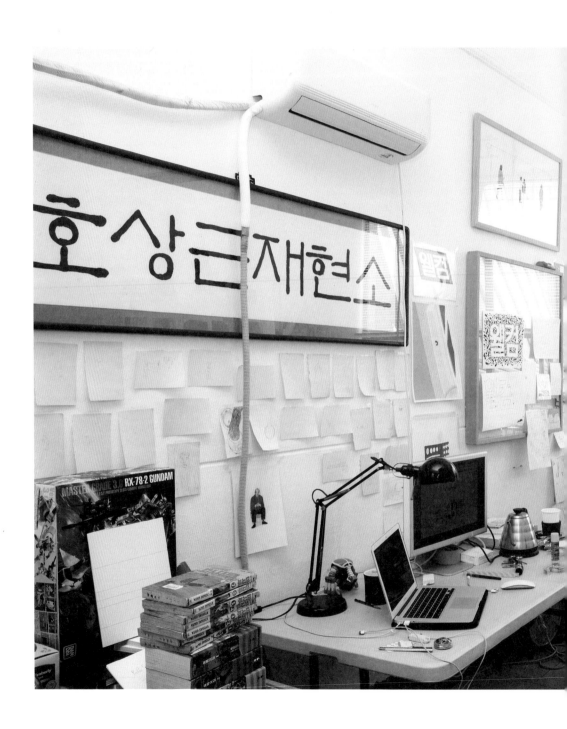

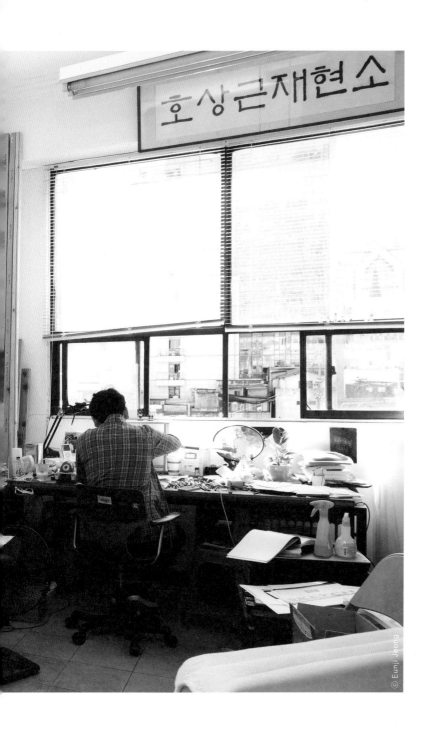

호상근 — 작가

작업과 벽의
사이

방문객과 함께
즐길 수 있는
벽으로

이지연

쇼콜라티에

누군가를 상대로 이야기를 시작하기 위해서는 　벽에 등을 대고 있어야 한다 _ 모리스 블랑쇼

요란하지 않은 것, 작은 것, 달고 쓴 것. 초콜릿을 표현하는 수식어인 동시에 초콜릿을
만드는 이지연을 소개하는 말이기도 하다. 그녀는 작은 가게에서 요란하지 않은
초콜릿을 만든다. 턱선을 스치는 짧은 머리카락은 언제나 얇은 고무줄로 고정되어 있고
고울 것 같은 손은 하얀 위생 장갑 속에 숨어 있다. 서울 도심의 한편, 작은 문을 밀고
들어가면 긴 테이블 하나, 높고 둥근 의자 두 개가 놓여있다. 이곳에서 짙은 초콜릿 향과
옅은 위스키 향이 번질 것 같은 이지연만의 초콜릿 세계가 열린다.

그녀가 만드는 초콜릿은 크게 두 가지로 나뉜다. 술이 들어간 것과 들어가지 않은 것.
그리고 적절한 시기마다 즐길 수 있는 색다른 메뉴도 쉬지 않고 개발한다.
특히, 적당히 얼린 초콜릿 아이스크림에 위스키를 부어 살살 녹여 먹는 리큐르
아이스볼은 먹을 때 입안에서 차갑게 녹은 아이스크림이 몸속을 점점 뜨겁게 만드는
것을 경험할 수 있다. 단순하고 단조롭기까지 한 그녀의 초콜릿에는 화려한 장식
대신 그 어떠한 감정이 담겨있다. 그녀는 초콜릿이 어떻게 만들어졌고 앞으로는
어떤 초콜릿을 만들 것인지에 대해 이야기를 하면서, 수시로 실내 온도를 확인하는
동시에 마주 앉아 초콜릿을 맛보는 사람들의 온도까지 세심하게 챙긴다. 마음의 온도.
그녀가 바쁘게 움직이고, 말하고, 초콜릿을 만드는 것은 누군가의 미각을 충족하기
위해서라기보다 본인의 마음을 위해서일 수도 있겠다고 생각했다. 하얀 위생 장갑을
끼고 초콜릿을 만지는 순간, 그녀가 가장 편안해 보였기 때문이다.

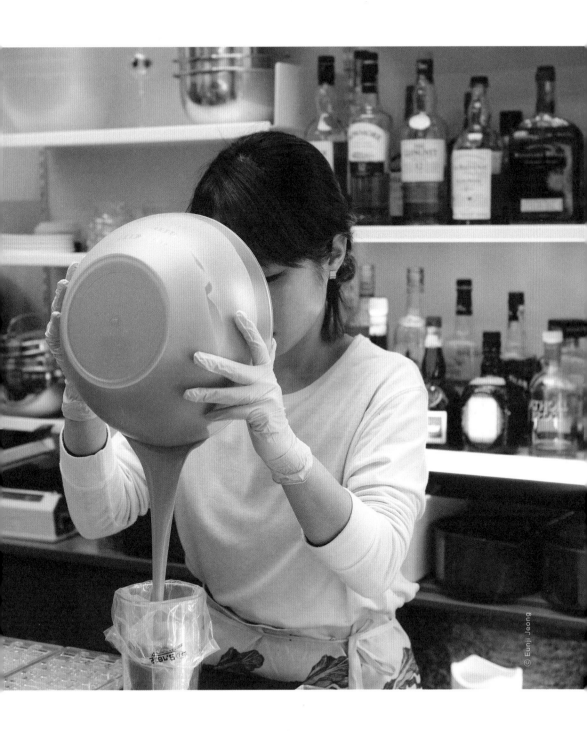

이지연 — 쇼콜라티에

© Eunji Jeong

어떤 일을 하는지 궁금하다

 초콜릿을 만든다.

지금 하고 있는 일을 하게 된 계기는 무엇인가

 서른 살 직전 우울증을 겪었다. 우울증은 자기애가 강한 사람이 겪는 것이라 생각한다. 자신을 너무 사랑하는데 자존감이 바닥에 떨어졌을 때 감기처럼 걸리는 것이다. 그때 나는 감기약을 먹듯 다양한 종류의 케이크를 한 조각씩 먹기 시작했다. 그러던 어느 날, 예쁜 케이크를 먹고 난 후 비워진 접시의 뒷모습이 못생겼다고 느껴졌다. 마치 어떤 죄책감과 불안이 접시 위로 다시 올라오는 느낌이랄까. 아마 그때부터 지친 영혼을 달래주는 무엇은 작을수록, 화려하지 않을수록 좋다고 생각했던 것 같다. 음악 한 곡, 술 한 잔처럼 말이다. 수많은 디저트 중에서도 나는 가장 작고 색도 무덤덤한 — 화이트, 밀크, 다크 — 초콜릿이 좋았다. 나에게 마카롱과 케이크가 디지털 컬러 사진이라면 초콜릿은 흑백 필름 사진인 셈이다. 결국, 초콜릿은 나의 가치관과 취향의 일부이다.

주로 어디에서 작업하는가. 그 동네가 미치는 영향이
있는가

 현재 초콜릿 작업은 '쇼콜라디제이chocolat dj'라는 이름으로 광화문에서 하고 있다. 광화문의 큰 오피스 단지에 작업실 겸 가게가 있다. 서울지방경찰청, 대사관, 크고 작은 기업들이 모여있는 도심 한복판이다. 지금은 동네 손님보다 SNS를 통해 찾아오는 손님이 더 많다. 영화 〈Chocolat〉을 보면 마을에 스며든 주인공 비안느줄리엣 비노쉬를 동네 사람들은 쉽게 받아들이지 않는다. 내가 비안느는 아니지만, 비슷한 환경에 있다는 인상을 받았다. 광화문 오피스 단지는 폐쇄적인 느낌이 강하다. 일해야 하는 직장인과 고위 관료직이 많아서일까. 주변의 시선 때문에 작고 독특한 가게 문을 쉽게 열지 못하는 것 같다. 열면 재미있는 세계가 펼쳐질 텐데!

© Eunji Jeong

평소의 일과가 어떻게 되나

쇼콜라디제이는 운영시간을 조금씩 바꿔가며 운영 중이다 ─ 홈페이지
참고, 238페이지 ─. 혼자 꾸려가는 작업실 겸 가게이다 보니, 두 가지
기능을 해내야 하는데 그동안 작업 시간이 많이 부족했다. 기존 운영시간은
밤을 새워야 하는 일과였기 때문에 엉망이었다. 식사와 잠의 질이
나빠지면서 건강에 적신호가 왔다. 그래서 오전에는 작업에 집중하고
오후에는 가게의 기능에 집중하며 균형을 맞추는 중이다.

작업실에서 보내는 시간 중 가장 좋아하는 시간은
언제인가

두 시간대를 좋아한다. 먼저 오전 일곱 시와 여덟 시 사이. 건강한 시간이다.
광화문은 아침 일찍 시작되는 곳이어서 더 그렇다. 그리고 오후 다섯 시와
여섯 시 사이. 작업자로서도 가게 운영자로서도 긴장이 묘하게 풀리는
시간이다. 저녁과 밤의 경계라 설렘도 있다.

당신의 작업실 벽을 묘사한다면

크게 보면 세 개의 벽이 있다. 하나는 나의 뒤편 즉, 재료와 도구들이 있는
벽, 다른 하나는 손님 쪽의 큰 칠판 벽, 마지막으로 싱크대를 가리는
반투명 ─ 폴리카보네이트 ─ 벽이 있다. 다섯 평이 채 안 되는 공간이지만,
벽은 공간의 기능을 나눠준다. 작업자와 손님이 공유하는 공간, 손님만의
공간, 작업자만의 공간으로.

© Eunji Jeong

당신에게 벽은 어떤 의미인가

'누군가를 상대로 이야기를 시작하기 위해서는 벽에 등을 대고 있어야
한다. 안락함, 여유, 자제력이 말을 비인칭적인 소통의 형식으로 만든다.'
모리스 블랑쇼Maurice Blanchot의 『도래할 책』 앞부분에 나오는 말이다. 나에게
벽은 긍정적인 단어다. 원룸에서 살아 본 사람은 더 잘 알 수 있을 것이다.
모든 것이 열려있는 듯하지만, 실은 불편한 것이 많다. 이때 벽은 공간감을
부여하는 꼭 필요한 요소다. 사용자의 의도에 따라 쓰임새를 나눠준다.
벽을 통해 자기만의 공간과 공유하는 공간이 동시에 확보될 때 자유롭고
자연스러운 관계가 이루어진다고 생각한다.

작업을 방해하는 가장 큰 장애물은 무엇인가

타인 혹은 나 자신이다. 표면적으로 작업을 방해하는 것은 타인이 맞지만,
쇼콜라디제이란 이름처럼 그런 것들을 유연하게 대처하는 것은 디제이의
몫이다. 이 부분은 결국 시간이 해결해 줄 것이고 내공이 생길 것이라
믿는다. 작업자로서 가게의 주인으로 해야 할 역할은 분명히 다르다.
낮과 밤처럼. 하지만 바쁜 시즌에는 문을 여는 시간에도 작업이 이뤄진다.
초콜릿이라는 재료의 특성상 이렇게 공개된 작업대는 전 세계에서 이곳이
유일할지도 모르겠다. 초콜릿 작업은 온도, 습도, 시간에 예민하기 때문에
작업 공간과 가게는 분리되어야 하고 대부분 그런 형태다. 하지만 나의
경우는 다섯 평 남짓한 공간 때문에 어쩔 수 없는 선택이었다.
"작업할 땐 벽을 넘어오지 마세요!"라고 말할 수 있는 따뜻한 카리스마가
생기길 바란다.

반면 언제 가장 만족감을 느끼나

타인에게서 받는 칭찬이나 환호도 즐겁지만, 내가 품었던 생각을 실제로
만들어 냈을 때. 쇼콜라디제이는 이름부터 공간을 만들기까지 상상에서
비롯된 것이다. 라디오 디제이라는 꿈이 모티브가 되었고 음악과 술 같은
초콜릿을 만들고 싶었다. 처음 이 공간을 접한 후로, 물음표에서 느낌표가
되는 그 순간 가장 뿌듯했다. 주변에서 안 된다고 했던 모든 상상을 버리지
않았다. 나 역시 타인을 의식하지만, 이렇게 자신을 의식하고 믿고 실천했을
때의 만족감은 최고다.

작업을 지속할 수 있는 동기는 무엇인가

살기 위해. 서로 다른 모양의 일을 하고 있지만, 모두 연결되어 있다고
생각한다. 세포가 가장 안정된 상태가 '죽음'이라는 이야기를 들었다.
삶은 불완전하고 불안하지만 그렇기에 계속될 수 있다.

삶과 작업에서 절대 빠져서는 안 되는 중요한
것이 있나

건강이다. 관계 속에서 자기중심과 건강을 잘 관리하는 것이 주변에 대한
배려다.

현재 가장 큰 관심사는 무엇인가

상상에서 출발한 쇼콜라디제이를 통해 다양한 시도를 해보고 싶다.
언젠가 라디오 방송도 해보고 싶고. 음악, 술, 초콜릿이란 세 가지 요소를
쇼콜라디제이스럽게 풀어내고 싶다.

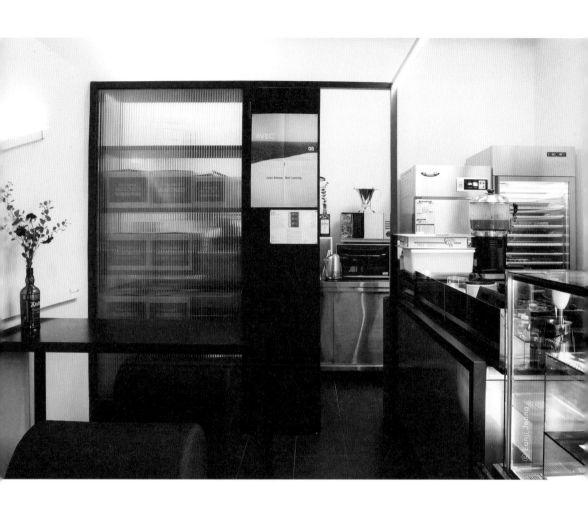

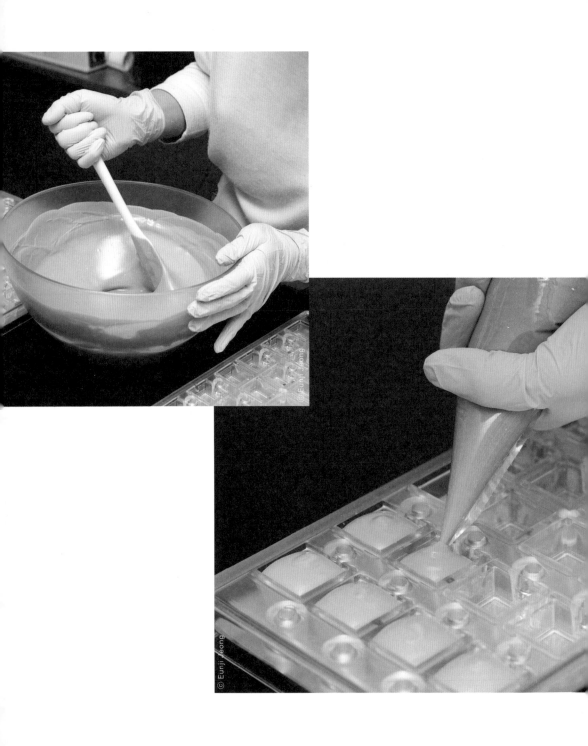

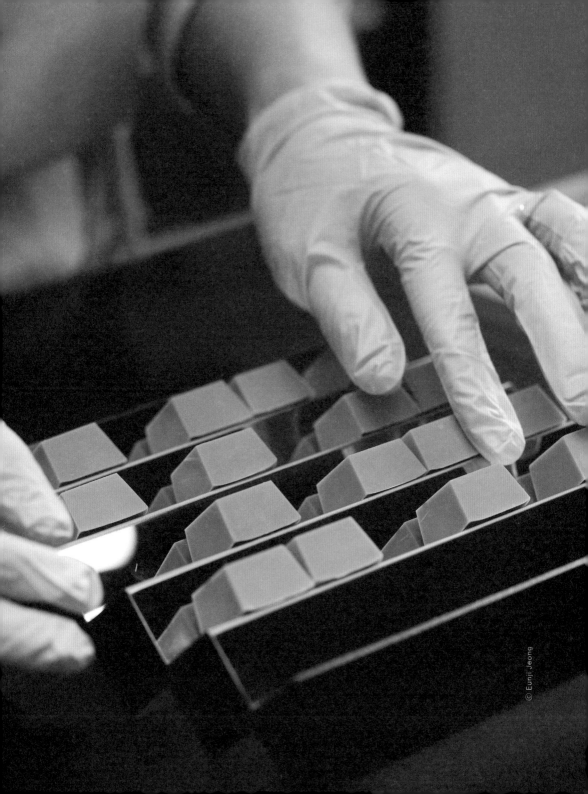

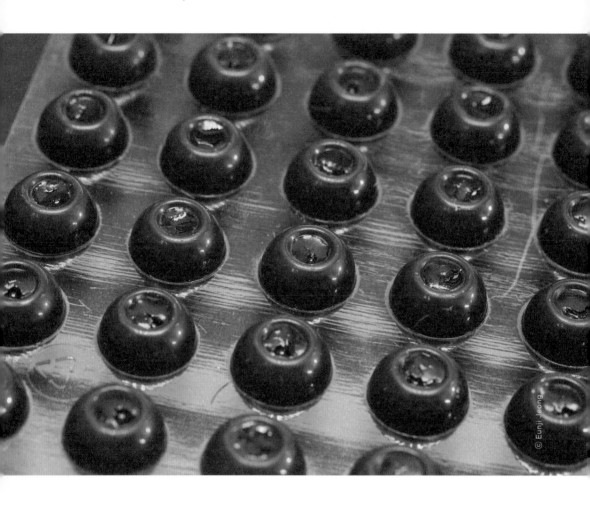

© Eunji Jeong

WORK
HORSE
PRESS
WORKHORSEPRESS.CO.UK

Hello

Archivio Comunista Friulano
fotografie di Andrea Arduini
dal 15.11 al 29.11.2014, H.18:00
Libreria Martincigh, Udine

MANY HAND

© Workhorse Press

LIGHT

Workhorse Press

독립 출판 스튜디오

스튜디오 안에는 네 개의 흰 벽이 있고, 그곳엔 상당히 큰 삶의 순간이 있다

선명하게 드러나는 사진이 좋을 때도 있지만, 조금 텁텁한 기분의 사진이 좋을 때도 있다. 인쇄 기법도 마찬가지다. 윤이 나는 종이에 오차 없이 찍혀있는 인쇄물이 속 시원할 때도 있지만, 곳곳에 있는 어그러진 모습이 속 편할 때가 있다. 이럴 때 떠오르는 것이 리소그래프Risograph이다. 리소그래프는 일본의 리소 회사에서 만든 실크스크린 기법의 디지털 공판인쇄기다. 다시 말해 인쇄물에서 손맛을 느끼고 싶다면 경험해볼 만한 기법이다.

리소그래프는 과거에 관공서, 학교, 교회 등 공적인 곳에서 유인물을 만드는 데 사용했던 인쇄기였지만 지금은 조금 다른 방향에서 사용되고 있다. 독립 출판물, 포스터, 엽서 등 대량 인쇄가 아닌 소규모로 제작할 경우 젊은 디자인 스튜디오에서 리소 인쇄를 선호하는 것이다. 2010년부터 함께한 워크호스 프레스 Workhorse Press의 올란도 로이드Orlando Lloyd와 도미닉 케스터톤Dominic Kesterton 도 이런 흐름에 포함되어있다. 이들은 자가 출판물 외에 따로 의뢰받은 작업도 리소 인쇄로 제작한다. 특유의 번거로운 인쇄 과정에서 얻을 수 있는 독특한 질감은 두 청년이 소규모 스튜디오를 유지할 수 있는 요소 중 하나일 것이다. 더불어 열심히 일하는 사람을 뜻하는 워크호스 프레스의 직설적인 성향은 그들의 디자인에서, 생활에서 엿볼 수 있다. 그리고 이런 점은 보는 사람의 마음을 쉽게 열어 줄 수 있는 워크호스 프레스의 매력이다.

작업과 벽의 사이 — 방문객과 함께 즐길 수 있는 벽으로

스튜디오의 소개를 부탁한다

스코틀랜드의 에든버러Scotland, Edinburgh에서 활동하는 리소 프린팅
스튜디오다.

Workhorse* Press는 어떤 뜻이 있나

들리는 그대로 단순한 뜻이다. 우리를 신뢰할 수 있는 마음이 생기도록
하는 이름이다. 솔직히 말하자면 이름을 지을 때 크게 고심하지 않았다.

같이 일하게 된 계기는 무엇이었나

우리는 같은 지역 그리고 에든버러에 있는 같은 대학에서 막연하게
알고 지내던 사이였다. 올란도는 그래픽디자인을 전공했고 도미닉은
일러스트레이션을 전공했다. 참고로 우리 학교에서 그래픽디자인과와
일러스트레이션과는 복도의 끝과 끝에 있었다.

각자 맡은 업무가 있는가

둘 다 인쇄된 것들을 좋아한다. 각자 맡은 그래픽디자인과 일러스트 외의
일도 책임지고 한다. 예를 들면 올란도는 사람들과 전화를 주고받는 일을
하고, 도미닉은 글을 써야 하는 일을 맡아서 한다.

사는 동네가 작업에 끼치는 영향이 있는가

우리는 에든버러의 북부 지역인 리스Leith에서 지낸다. 스튜디오와 매우
가까운 곳이다. 이곳에는 다양한 스튜디오들이 있고 창의적인 것들이 있다.
이곳에 있는 사람들도 우리처럼 지역 자원에 영향을 받는다. 특히 이곳에서
사람을 만나고, 함께 일할 때 작업에 좋은 영향을 준다.

* Workhorse : 열심히 일하는 사람

동네에서 특별히 좋아하는 곳이 있나

우리는 이슬람 음식점에서 카레를 자주 먹는다. 에든버러에는 경치 좋은 곳이 많다. 그래서 둘 다 여름이 되면 크라몬드섬Crammond Island으로 떠나는 것을 열망한다. 또, 포토벨로Portobello 해변도 좋아하는데 그곳에 있는 증기탕들은 휴식을 취하기에 좋은 장소다.

보통의 일상은 어떠한가

대부분 프린트와 관련된 일은 이메일로 처리하고, 종종 스튜디오를 찾아오는 사람들을 맞이한다. 각자 일러스트와 그래픽디자인을 위한 일을 하기도 하고 각자 자신을 위해 하루의 반을 보내기도 한다. 이곳에서 아침나절부터 오후 일곱 시까지 머무른다. 작업실에 일찍 도착하려고 노력하지만, 종종 밖에서 공을 차기도 하고, 달걀을 삶기도 한다.

워크호스 프레스에게 벽은 어떤 의미인가

많은 시간을 스튜디오 안에서 보낸다. 네 개의 하얀 벽이 있고 그곳엔 상당히 큰 삶의 순간이 있다. 다만 빈 벽을 온종일 보는 것은 원하지 않는다.

작업실의 벽을 묘사한다면

우리 스튜디오는 매우 저렴하지만, 그래도 멋진 곳이다. 벽에 무엇인가를 붙이는 것은 중요하다. 우리의 특성을 보여주고, 우리 자신을 상기시키고, 우리가 어떤 작업을 하는지 사람들에게 알려주기도 한다. 이곳에 처음 왔을 때 벽은 모두 벌거벗고 있었다. 우리의 공간이란 느낌이 없었다. 시간이 지나고 벽은 각종 프린트로 채워졌고 좀 더 집다운 아늑한 느낌이 들었다.

리소 인쇄 기법을 좋아하는 이유는 무엇인가

선명한 색들과 그 자체의 기능을 빌린 대담한 그래픽 작업이 좋다. 그 불완전함이 멋있다. 그리고 독립 출판을 위해서도 좋다.

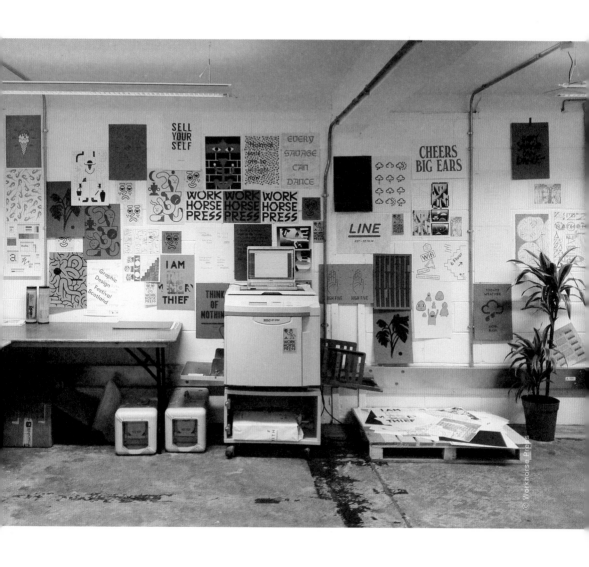

대량 인쇄가 아닌 리소 인쇄의 한계도 있을 것이다.

한계는 어떻게 극복하는가

제한적인 것은 현재 하는 일의 변수에 모두 의존한다. 종종 제한적인
부분이 생산량을 줄이는 것에 도움을 주거나 좀 더 정제된 결과물을 만들
수 있도록 도와준다.

독립 스튜디오를 운영하기 위해 어떤 노력이
필요한가

우리가 만들고 있는 작업이 좋다는 확신을 주기 위해 많은 사람에게
이야기하고 이메일을 보낸다.

작업을 방해하는 가장 큰 장애물은 무엇인가

기계에 종이가 끼었거나 전파방해로 인한 문제가 생겨 인쇄하지 못할 때
혹은 비슷한 그 무엇이든 정말 스트레스다. 우리가 정말 스트레스를 받는
순간은 일을 일찍 끝내야 하는데 장비가 말을 듣지 않을 때다. 그렇지만,
몇몇 문제를 해결하는 것을 통해 좋은 경험을 얻을 수 있다.

작업에 영향을 주는 작가 혹은 음악이 있나

시각 예술가 데이비드 슈리글리David Shrigley, 영화감독 니콜라스 윈딩 레픈
Nicolas Winding Refn, 만화가 장 지로Jean Giraud, 애니메이션 감독 미야자키
하야오Hayao Miyazaki, 뉴욕 출신 그룹 아나마나구치Anamanaguchi 그리고
영화 위플래쉬Whiplash의 주인공 앤드류 니먼Andrew Neiman에게 순간순간
흥분한다.

작업을 계속할 수 있는 동기는 무엇인가

　　　자기 개선과 좋은 것을 만들려는 노력이다. 또한, 멋진 저녁 식사로 하루를
　　　마무리하는 것은 일을 열심히 하도록 만든다.

삶과 작업에서 절대 빠져서는 안 되는 중요한
것이 있나

　　　노트북. 종일 노트북 앞에서 일하고, 집에서는 노트북 앞에서 휴식을
　　　보낸다. 기이한 일이다. 사실 우리는 스튜디오 안에서 꽤 느긋하게 지낸다.
　　　놀이가 하루의 일과 중 중요한 부분이다. 인생에서도 마찬가지다.

최근 관심을 두고 있는 것은 무엇인가

　　　세계 문제에 대한 것을 묻는 거라면 '재활용'에 관련된 것이다.

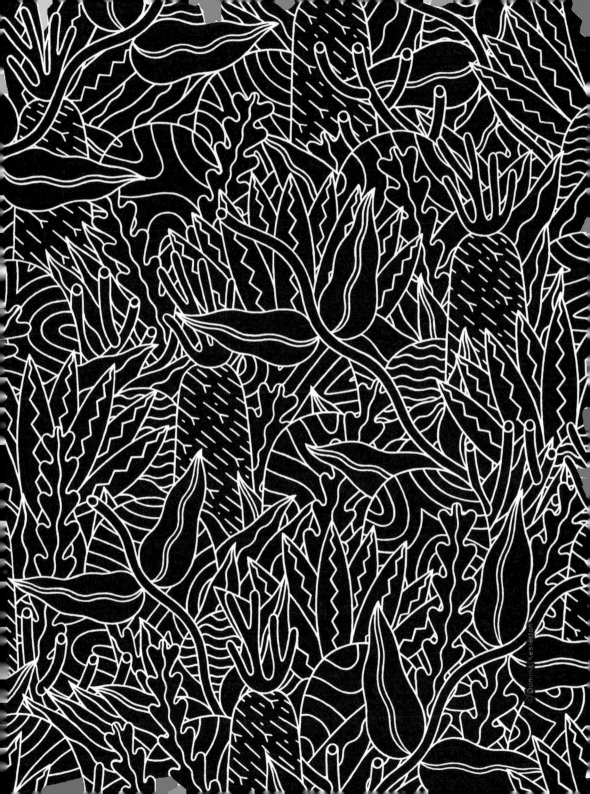

작업과 벽의 사이 — 방문객과 함께 즐길 수 있는 벽으로

Runes
Two colour screen print, 2015

Workhorse Press — 독립 출판 스튜디오

EMBASSY Gallery's 'X'
Publication cover, 2015

Workhorse Press — 독립 출판 스튜디오

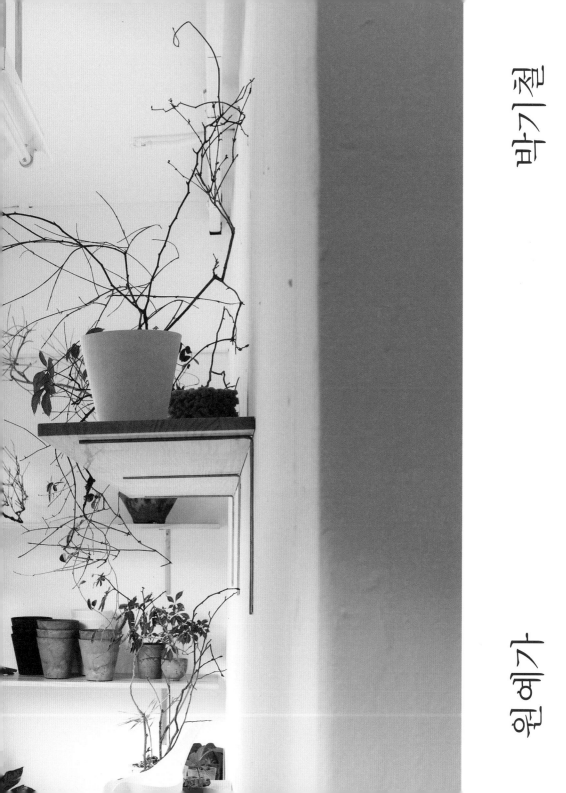

박기철

원예가

벽을 일종의 캔버스나 프레임처럼 활용한다

일상이 무겁고 무력하다고 해도 아름다운 것은 그런 마음과 상관없이
여전히 아름답다. 그 모습이 무심해 보여도 아름다움을 탓할 수 없다.
원예가 박기철의 식물도 그렇다. 아름답지만 소란스럽지 않고, 무심하지만
눈길이 간다. 그러한 식물로 채워져 있는 박기철의 작업실도 그렇다.
그의 작업실은 돌에 낀 이끼처럼 모르고 지나치면 알 수 없지만, 알면 그냥
지나칠 수 없는 곳이다. 이끼를 밟고 밟지 않은 척할 수 없는 것처럼.

무엇이든 특별한 의미를 부여하지 않는다는 그에게 조금은 고집스럽게
물어봤다. 카피라이터였던 그가 식물을 선택한 이유, 수많은 동네 중 운니동에
작업실을 꾸린 이유 등. 어떻게든 대답은 들었지만, 듣고 나서 느낀 한 가지가
있다면 굳이 이유를 묻지 않아도 되었다는 것이다. 말과 글로 표현하지 않아도
취향으로 설명되는 것. 그것이 박기철의 식물, 취향, 삶의 모습이다.
누군가는 박기철의 식물을 자신의 공간으로 가져갈 것이다. 단순히 식물을
가져가는 것이 아니라 박기철의 취향, 식물의 취향을 들여놓는 셈이다.
그리고 식물이 낯선 공간에 적응하고 물들어가는 모습을 지켜보는 과정에서
아름다움을 느낄 것이다.

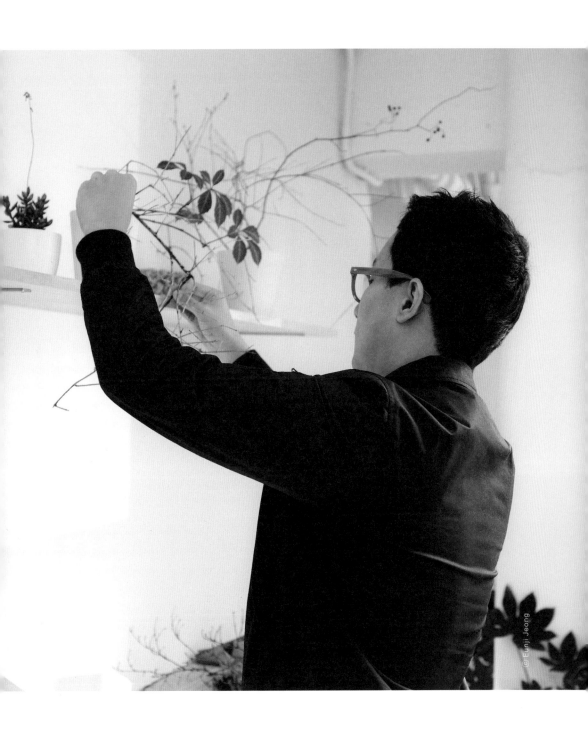

본인의 소개를 부탁한다

　　〈식물의 취향〉이라는 가드닝 컨설팅 브랜드를 운영하고 있는 원예가
박기철이다. 원예가 말고도 종종 '가드닝 컨설턴트'라는 표현을 쓰기도 한다.
플로리스트, 가든 디자이너 등으로 소개하지 않는 이유는 작업의 범위가 작은
식물에서부터 — 꽃을 포함해 — 커다란 나무까지, 실내/외, 식물과 관련된
모든 디스플레이 활동을 하고 있기 때문이다. 범위를 좀 더 포괄적으로 하고,
일에 의미를 담기 위해 '원예가'라는 호칭을 즐겨 쓰고 있다.
　　개인 사옥, 갤러리, 백화점, 기업 내/외부의 식물 디스플레이를 담당해왔고,
때때로 전시나 팝업숍, 워크숍 — 가드닝 클래스 — 을 진행하며 활동 영역을
넓혀가고 있다. 현재는 서울 율곡로 — 운니동 — 에 〈식물의 취향〉이라는
가드닝 스튜디오를 운영하고 있다. 가드닝 스튜디오는 사무실,
작업실, 쇼룸, 숍, 워크숍룸이 결합된 공간이다.

지금 하는 일을 하게 된 계기가 있었나

　　'원예가'로 활동하기 전에는 서울 신사동에 있는 한 광고 회사에서
카피라이터로 일했다. 식물에 대해 애정을 갖고 이 일을 시작하게 된 건
특별한 이유라기보다는 너무나 당연하고 자연스러운 결심 같은 것이었다.
내가 가장 잘할 수 있는 것, 누구보다 더 잘 이해할 수 있는 것, 지속해서
기쁨을 느끼며 할 수 있는 일이라고 생각했다.

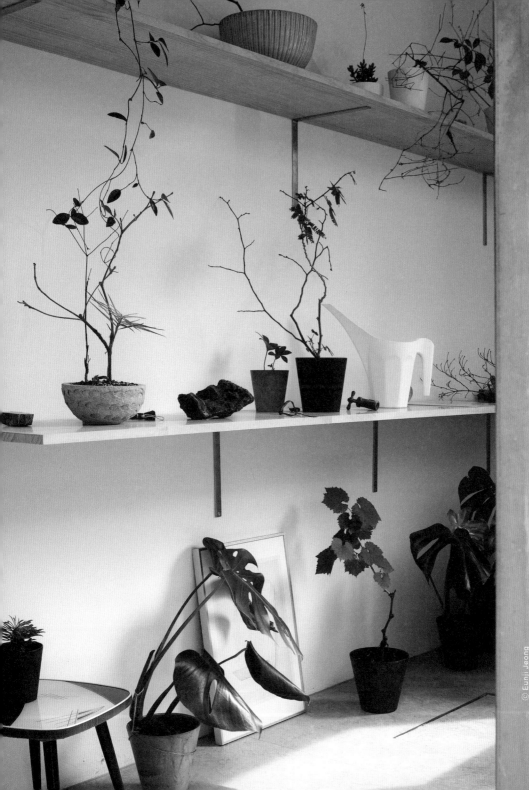

作업과 벽의 사이 ― 방문객과 함께 즐길 수 있는 벽으로

주로 작업하는 곳은 어디인가. 동네가 작업에 끼치는
영향이 있나

　　개인 사옥에서부터 기업이나 브랜드, 갤러리, 백화점 등 개별적인 모든
　　공간에 대한 전반적인 가드닝 컨설팅과 작업이 동시에 이루어지기 때문에
　　특정 지역에 작업이 집중되는 경우는 거의 없다. 다만 어느 정도 비용이
　　지급되는 일이어서 광화문과 신사동 등 회사나 숍이 밀집된 지역이라든지
　　성북동과 한남동처럼 개인 주택이 모여있는 곳에서 일을 요청하는 경우가
　　많다. 식물을 필요로 하는 모든 장소에서 작업을 진행하고 있다. 장소와
　　공간의 분위기에 따라서 작업의 형태나 범위가 다르게 적용된다.

보편적인 일과가 궁금하다

　　보통 하루 일과는 가드닝 스튜디오 운영과 관련된 업무를 기본으로
　　준비한다. 그리고 컨설팅을 담당했던 클라이언트의 식물들을 지속적으로,
　　주기적으로 교체하는 작업을 이어가고 있다. 화훼시장이나 거래처, 농장
　　등을 방문하면서 소재들을 고르고 스튜디오나 현장 작업 또한 지속적으로
　　진행한다. 사무적인 일과 현장에서의 작업 등 모든 영역에서 유동적으로
　　준비하고 대응한다.

작업실에서 보내는 시간 중 좋아하는 시간은
언제인가

　　스튜디오 내부에 빛이 길게 들어오는 오후 두 시와 다섯 시 이후의 시간을
　　가장 좋아한다. 식물 이미지 촬영이 필요한 경우에도 보통 이 시간을
　　이용하는 편이다. 지루하거나 종종 답답한 시간이 찾아오면 스튜디오
　　밖의 낮은 담장에 앉아 주변 풍경을 바라보기도 하고 쇼룸 내부를 가만히
　　지켜보기도 한다. 그렇게 여유를 찾는 시간을 즐긴다. 사람 — 손님 — 이
　　있을 때 가장 행복하기도 하다.

작업실의 벽은 어떤 용도로 사용하나

스튜디오가 위치한 공간은 빌딩과 빌딩 사이, 거리에서 한눈에 보이는
1층 공간에 마련돼 있다. 'ㄱ'자 형태로 구성되어 있는데 쇼윈도우 밖에서
보이는 한쪽 벽면은 식물과 원예 용품이 디스플레이된 쇼룸의 용도로
활용하고 있고, 안쪽에 있는 다른 벽면은 사무실과 작업실의 형태로
사용하고 있다. 재밌게도 지하 공간이 하나 있는데 이곳은 원예 용품이나
기타 물품을 보관하는 창고로 사용하고 있다. 인테리어적 요소보다는
디스플레이적 요소를 강화해 식물이라는 콘텐츠 자체에 집중할 수 있도록
공간을 완성했다.

당신에게 벽은 어떤 의미인가

나의 작업 성격은, 쉽게 표현하자면 '야생초목'를 기본으로 한 '관엽식물'과
'분재'의 장점을 골고루 섞어 넣은 형태 정도로 얘기할 수 있다. 선과
형태가 자연스럽고 아름다워서 이를 부각할 수 있는 배경 — 벽 — 이
중요한 요소로 작용할 때가 많다. 이것이 가장 어려운 일이기도 하다.
특정 공간 안에서 식물 본연의 아름다움은 물론, 공간의 어울림을 모두
생각하며 작업을 진행해야 하기 때문에 선반이나 집기가 위치한 벽을
일종의 캔버스나 프레임처럼 활용한다.

〈식물의 취향〉의 원예 작업을 보면서 원예가에 대한
고정관념이 사라졌다. 조금 더 솔직하자면 '원예'는
다소 지루하게 느껴졌던 분야였다. 〈식물의 취향〉이
지향하는 원예는 무엇인가

소란과 분망함, 생색과 타령, 허영과 호들갑으로부터 거리가 먼 형태였으면
좋겠다. 구글이나 SNS 등 해외 사례의 아이디어를 표방하거나 '예술병'에
걸린 몹쓸 생각들은 경계한다.

식물로 어떤 공간을 채워야 할 때 제일 먼저
고려하는 것은 무엇인가

> 클라이언트의 취향을 정확하게 파악하고, 식물이 위치하게 될 공간의
> 어울림과 실제로 적용됐을 때 지속적인 생장이 가능한 환경인지 생각한다.

〈식물의 취향〉을 식물에 빗댄다면 어느 식물과 가장
비슷한 성격을 갖고 있나

> '야생초목'에 가까워 보인다. 까다롭고, 예민하고, 어려워 보이지만 알고
> 보면 그저 담백하고, 강인하고, 한없이 아름다운 것 정도가 아닐는지.
> 계절에 따라 꽃과 열매를 맺어주는 의외의 즐거움과 기다림까지 단순히
> 화려한 모습이 아닌, 본질의 아름다움과 지속적이고 다양한 모습을
> 보여주는 것이 바로 '식물의 취향'의 모습이 아닐까 생각한다.

〈식물의 취향〉은 곧 본인의 취향을 보여주는 것일까

> 거의 가깝다. '식물의 취향'이라는 이름의 뜻은 단순히 사람이 좋아하는
> '식물 취향'이기도 하고, 이중적인 의미로 '각 식물들이 좋아하는 그들의
> 취향'이라는 뜻도 있다. 우리가 입고 생활하는 데 필요한 옷과 물품들이
> 있듯이 식물 각자에게도 그들이 좋아하는 취향이 있을 거라고 생각한다.

지금까지 했던 작업 중 가장 기억에 남는 것은
무엇인가

> 일을 의뢰하는 분들 대부분은 내가 하는 작업의 분위기와 성격을 알고
> 일을 맡겨 주시는 경우가 많다. 결과물이 나오기 전까지 내 생각과
> 아이디어를 지지하고 존중해 주셨던 몇몇 클라이언트 분들이 가장 기억에
> 남는다. 작업하면서 가장 좋아하는 말은 "알.아.서.해.주.세.요"이다.

몬스테라, 2015

생각이 막힐 때 무엇을 하나

산책과 목욕을 즐긴다. 그리고 좋은 사람과 함께 맛있는 음식을 배불리 먹는다.

언제 그리고 무엇이 작업하는 동안 가장 큰
스트레스인가

특정 공간에 대한 가드닝 컨설팅을 진행할 때 아이디어를 내거나 육체적으로 힘든 일들은 금방 잊는 편이다. 즐거운 스트레스에 가깝기 때문이다. 그러나 이런저런 취향이 많음에도 그것이 뚜렷하지 않은, 정리되지 않는, 단지 하고 싶은 것이 많은 '멋쟁이 클라이언트'를 상대하거나 일 처리에 미숙한 담당자와 일할 때 큰 스트레스를 받는다.

반면 언제 가장 보람을 느끼나

작업한 식물들이 척박한 환경에서도 묵묵히, 꾸준히 제 자리를 지키고 생장을 이어 나갈 때 가장 행복하다.

삶과 작업에서 빠져서는 안 되는 무엇이 있나

사랑.

현재 가장 큰 관심사는 무엇인가

일과 연애, 친애하는 것들과 함께하는 건강하고 긴 삶.

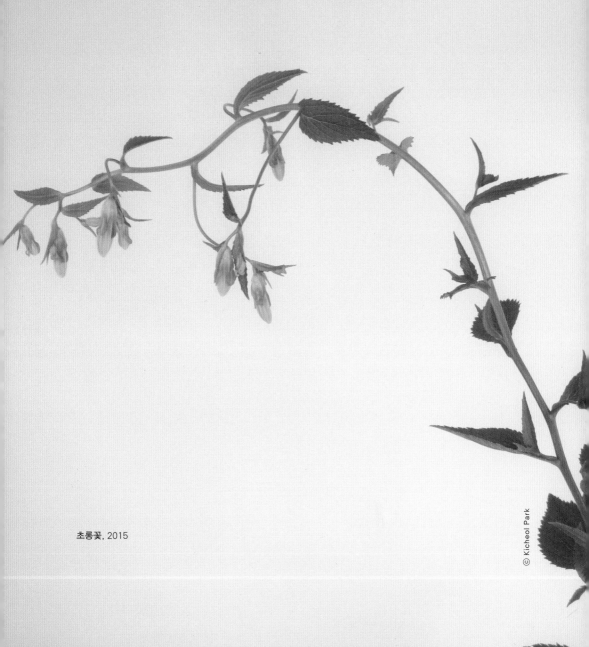

초롱꽃, 2015

© Kicheol Park

포도나무, 2015

갈참나무, 2015
황칠나무, 2015

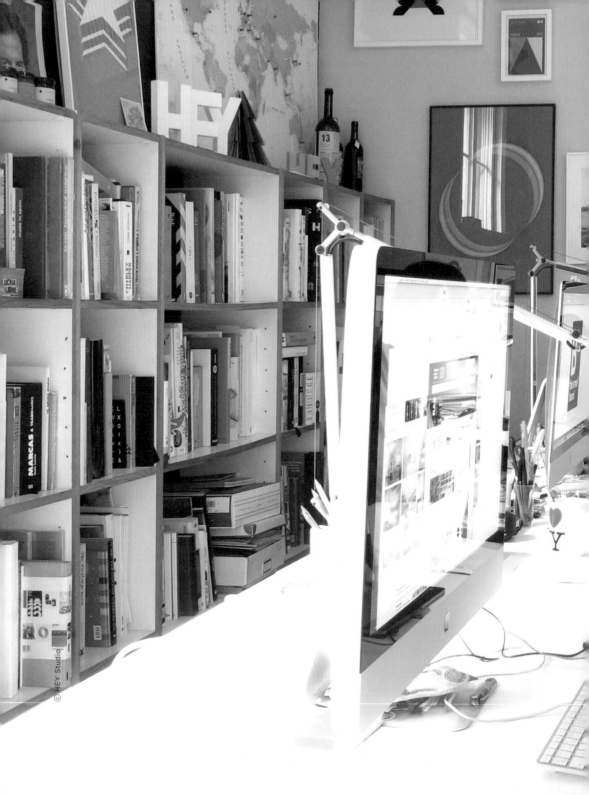

© HEY Studio

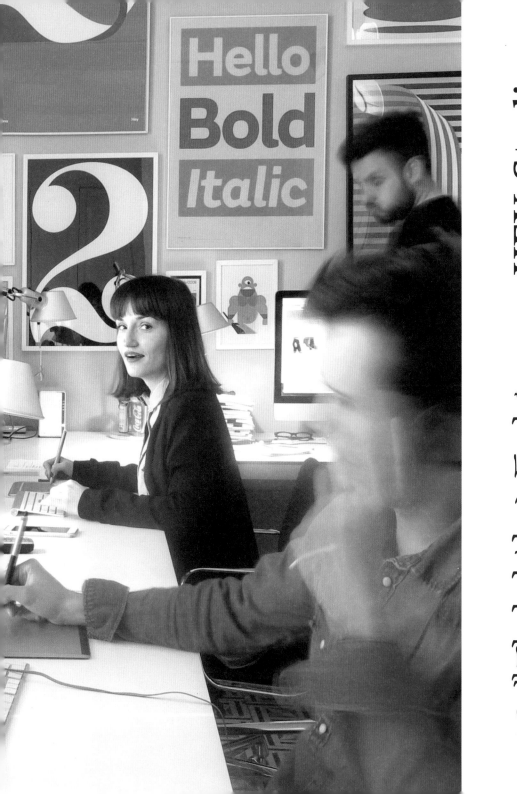

HEY Studio

그래픽디자인 스튜디오

벽은
우리에게
창의적인 생각을 주입하고
종이 위에
실현할 수 있는 역할을 한다

스페인 바르셀로나Barcelona에서 활동하는 헤이 스튜디오HEY Studio는
다섯 명이 꾸려가는 작은 규모의 그래픽디자인 스튜디오다. 그들이 하는
일을 살펴보면 양에 비해 스튜디오 규모가 작은 것 같지만, 작은 규모 안에서
모든 일이 세분화되어 돌아가니 굳이 규모가 크지 않아도 무리가 없어
보인다. 체계적인 것은 말할 것도 없고, 특히 일의 규모와 형태를 떠나 그들이
해낼 수 있는 영역 안의 일은 모두 수용하기 때문이다. 그러니까 일을 하면
할수록, 아니 많이 하면 할수록 성장의 폭은 깊어지고 유지할 수 있는 기반도
튼튼해질 수밖에 없다.

헤이 스튜디오의 클라이언트 목록을 보면 그 폭의 다양함을 느낄 수
있다. 작업이 발현되는 형태는 일러스트, 편집디자인, 그래픽디자인으로
공통적이지만, 담고 있는 내용은 다양하다. 미국 마이애미Miami 지역에서
생산되는 수재 잼 브랜드의 브랜딩 작업부터 월스트리트저널Wall Street Journal,
모노클Monocle, 포춘 매거진Fortune Magazine 등 다양한 성격의 잡지 일러스트,
칠레 영상위원회Film Commission Chile의 홍보물까지. 헤이 스튜디오의 과감하고
시원한 디자인과 다섯 식구의 돈독함이 똘똘 뭉쳐있는 한 우리가
상상하지 못했던 영역의 작업도 충분히 해낼 것 같다. 그래서 그들의 작업을
보면 기분 좋은 질투심과 응원하는 마음이 동시에 생긴다.

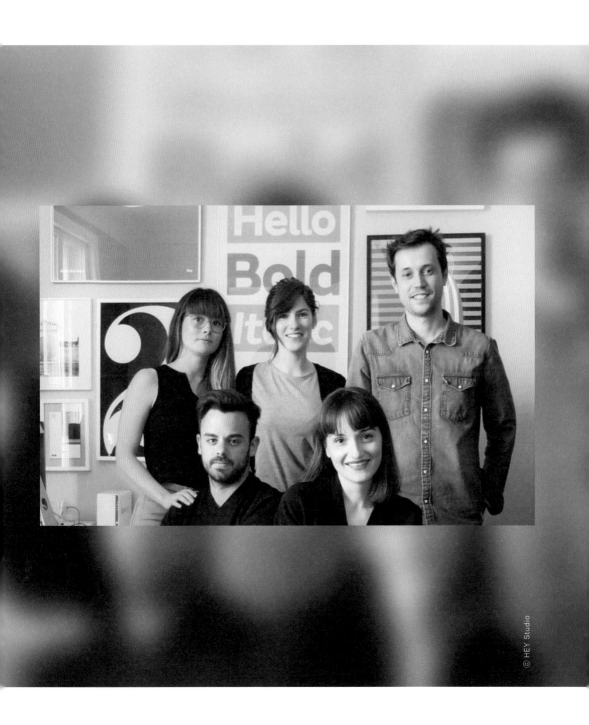

© HEY Studio

HEY Studio — 그래픽디자인 스튜디오

헤이 스튜디오의 소개를 부탁한다

스페인 바르셀로나를 기반으로 활동하는 그래픽디자인 스튜디오다. 우리는 주로 브랜드 홍보물을 만들고 편집디자인과 일러스트레이션 작업을 한다.

스튜디오의 구성원은 어떻게 되는가. 각자의 역할이 나뉘어 있는가

인터뷰를 작성하는 나는 베로니카 푸에르테Verònica Fuerte이고 헤이 스튜디오의 설립자다. 나는 대학에서 그래픽디자인과 타이포그래피를 공부했다. 졸업 후 바르셀로나의 여러 디자인 스튜디오에서 경험을 쌓았다. 2008년부터 함께 한 리카르도 호르헤Ricardo Jorge 역시 그래픽디자인을 공부했다. 그는 일러스트 프로젝트에 책임을 지고 있다. 2012년부터 함께 한 미켈 로메로Mikel Romero는 대학에서 회화를 전공했고 브랜드 아이덴티티, 편집디자인, 타이포그래피 업무를 맡고 있다. 에바 베시칸사 Eva Vesikansa는 2013년부터 함께 했고 회화를 공부했다. 그녀도 일러스트와 디자인 프로젝트를 맡아서 하고 있다. 2015년부터 함께 하게 된 폴라 산체스Paula Sánchez는 각종 프로젝트의 일정과 생산, 커뮤니케이션을 조율하는 역할을 한다.

스튜디오의 이름은 어떤 의미인가

스튜디오의 이름으로 헤이Hey를 선택한 이유는 긍정적인 태도의 의미가 있기 때문이다. 우리는 프로젝트의 규모에 상관없이 언제든지 이야기하고 상의할 수 있는 준비가 되어 있다. 만약 우리와 함께 새로운 도전을 하거나 창의적인 경계 안에서 활동적인 기회를 제공하고 싶다면 말이다.

Winter
Giclee print on Decor Smooth Art 210gsm, 2013

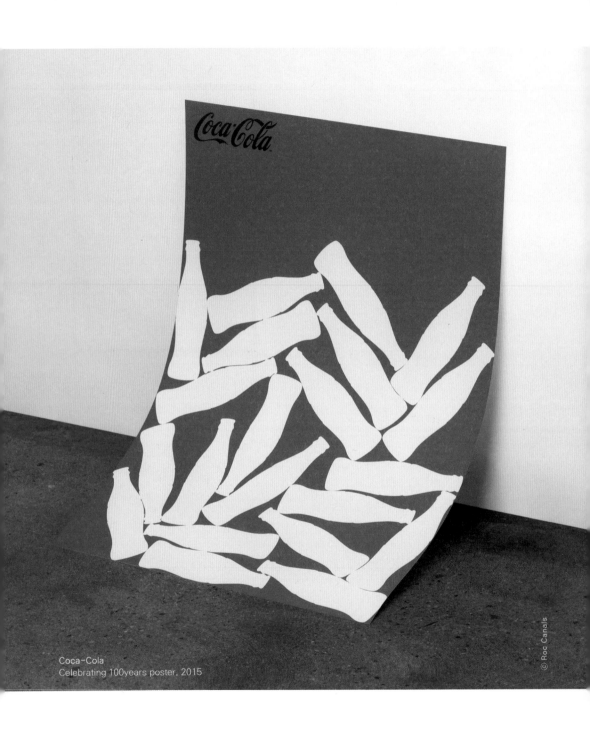

Coca-Cola
Celebrating 100years poster, 2015

© Roc Canals

스튜디오를 오픈하게 된 계기는 무엇인가

　　　　많은 스튜디오에서 일하면서, 진짜 나의 아이디어를 이용해 전문적으로
　　　　발전시키고 싶다는 생각을 했다. 그래서 2007년 헤이 스튜디오를 만들었다.

보편적인 일과는 어떻게 되는가

　　　　월요일 아침이면 다섯 명이 모여 일주일 동안 서로 맡았던 과제와
　　　　그 내용에 관해 이야기를 나눈다. 그 후에는 각자 맡은 일을 시작한다.
　　　　각 개인의 영역이 있지만 우리가 의뢰받은 모든 일에 대해서는 자신의
　　　　관점을 공유하고 아이디어를 상의한다.

스튜디오에서 보내는 시간 중 가장 좋아하는 시간은
언제인가

　　　　오전 아홉 시 사십 분이다. 우리에게는 다양한 국적의 클라이언트가 있다.
　　　　그들을 만나기 위해 늦은 저녁까지 스튜디오에 머물러야 하기 때문에
　　　　이른 오전 시간을 좋아한다.

스튜디오의 벽을 묘사한다면

　　　　처음에는 아주 단출했는데 시간이 흐를수록 그동안 우리가 했던 작업을
　　　　전시해 놓는 전시장처럼 되었다.

헤이 스튜디오에게 벽은 어떤 의미인가

　　　　스튜디오의 벽은 거대한 캔버스와 같다. 이곳의 벽은 지속해서 우리에게
　　　　창의적인 생각을 주입하고 종이 위에 실현할 수 있는 역할을 한다.

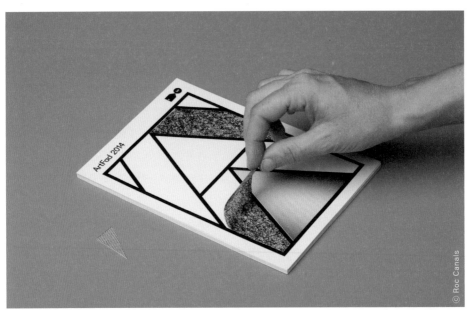

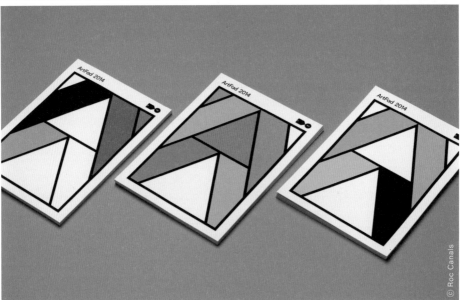

Graphic Identity for ArtFAD
Contemporary Art and Craft Awards, 2014

누군가의 벽에 걸려있는 헤이 스튜디오의 작업을
발견하면 어떤 기분인가

매우 자랑스럽고 기쁘다. 전 세계 어디서나 사람들이 우리의 작업을 즐기는
것은 정말 좋은 일이다.

지금까지 했던 작업 중 가장 기억에 남는 것은
무엇인가

딱 한 가지를 고르는 것은 어렵다. 모든 프로젝트가 특별한 경험이었기
때문이다. 우리의 직업이 좋은 이유는 모든 프로젝트가 각각 다르고 동시에
그 안에서 새로운 지식을 쌓을 수 있다는 점이다.

각 멤버들과 소통하기 위해 어떤 노력을 하는가

우리의 작업을 공유하는 것이 가장 중요하다.

생각이 막힐 때 제일 먼저 무엇을 하는가

동료와 작업에 관해서 이야기하고 무엇이 문제인지 설명한다.

스튜디오를 유지하기 위해 어떤 노력을 하는가

일하고, 일하고 또 일한다.

좋은 그래픽디자인이란 무엇인가

어떤 작업의 콘셉트와 형태의 결과물이 동일하게 발현되는 것이다.

디자인할 때 중요하게 고려하는 것은 무엇인가

　　그래픽디자인은 작업을 시작하기 위해서 클라이언트가 있어야 한다.
　　따라서 프로젝트에 클라이언트를 포함하는 것이 가장 기본적이고 핵심적인
　　부분이다.

일하는 동안 가장 힘들게 하는 것은 무엇인가

　　많은 프로젝트를 동시다발적으로 해야 하고 그 프로젝트들을 정확하게
　　끝내야만 하는 것이 가장 힘들다.

반면 만족을 느낄 때는 언제인가

　　클라이언트와 우리 모두가 만족할 때이다.

지속할 수 있는 동기는 무엇인가

　　매번 다양한 종류의 프로젝트를 각각 다른 요구사항과 스타일로 만들어
　　내는 것. 그리고 본인의 일을 사랑하는 다양한 클라이언트를 만나는 것이
　　작업할 때 가장 큰 원동력이다.

삶과 작업에서 빠져서는 안 되는 중요한 무엇이
있는가

　　함께 작업하는 팀과 집에 있는 가족이다.

현재 가장 큰 관심사는 무엇인가

　　서로의 성장을 위해 클라이언트 없이 팀 안에서 아주 짧은 기간 동안
　　개인 작업을 새롭게 진행할 예정이다. 그 형태는 아마 새로운 책이나
　　전시가 될 것이다.

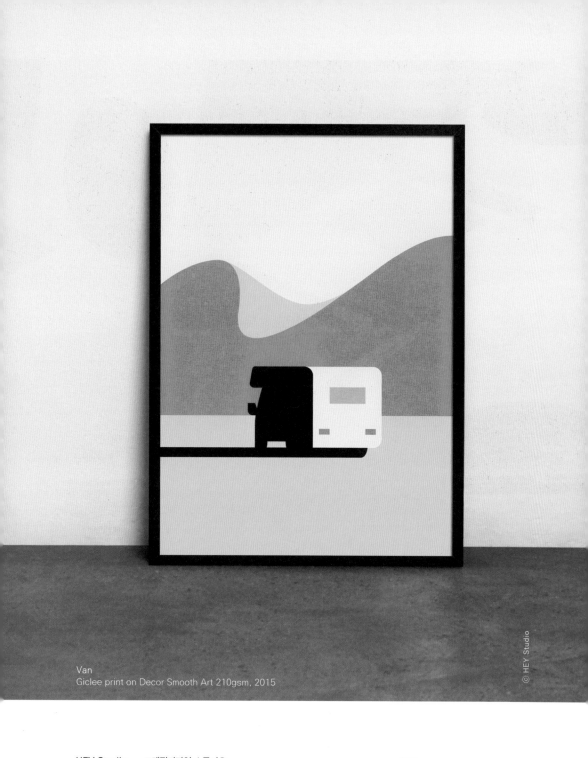

Van
Giclee print on Decor Smooth Art 210gsm, 2015

© HEY Studio

© Roc Canals

Hey Gridded Notebooks, 2014

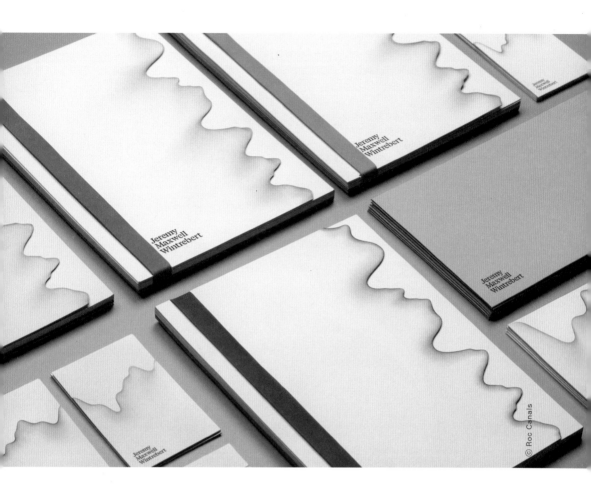

Visual Identity
for Jeremy Maxwell Wintrebert, 2013

Two
Giclee print on Decor Smooth Art 210gsm, 2012

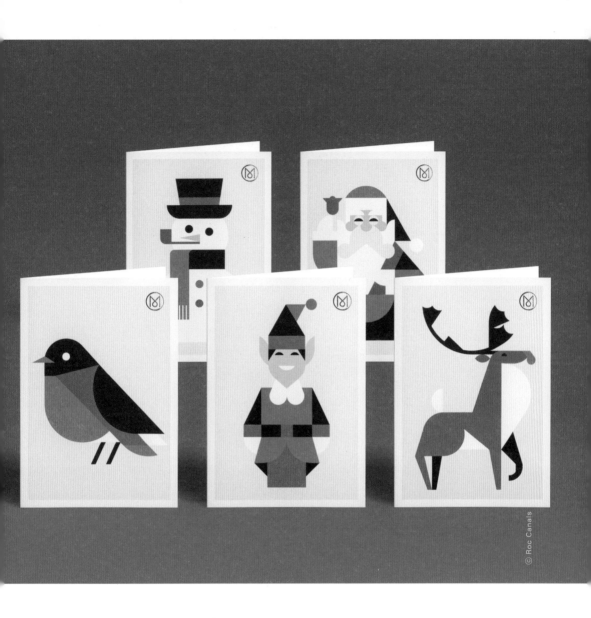

© Roc Canals

Christmas greeting cards
for Monocle, 2012

우리 모두의
벽

작가의 작업을
나의
벽으로

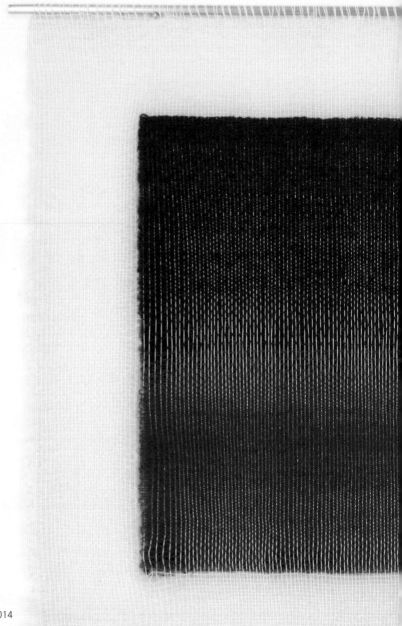

DARK WAVE
Natural fibers on copper rod, 2014

Mimi Jung

위빙 디자이너

벽은 혼자 있는 시간을
마련해주고
주인의식을 갖게 한다

직조는 직물을 만들기 위해 실을 엮어내는 것을 뜻한다. 그리고 실을 엮기 위해 베틀과
비슷한 원리의 직조기를 사용한다. 미미 정Mimi Jung의 직물도 전통적인 방식으로
만들어지는데 크기가 큰 나무 틀에 가로 방향의 씨실과 세로 방향의 날실을 교차하는
식이다. 작업의 결과물에 따라 나무 틀은 독특한 형태의 스테인리스 스틸이 되기도
한다. 간혹 실이 아닌 전혀 다른 성질의 재료를 섞기도 하지만, 그녀의 직물을 재료,
형태, 엮는 방식으로만 이야기하기엔 환기되는 점이 많다.

그녀는 직물이 만들어진 기법보다 재료와 구성요소의 조화를 통해 자신의 생각을
전달하고 싶다고 말한다. 그녀의 바람대로 작품을 자세히 들여다보면 얼만큼의 시간과
기술이 필요한가에 대해 궁금할 수 있지만, 완성된 직물을 하나의 그림처럼 바라본다면
그 안에 실처럼 얽혀있는 감정을 읽을 수 있다. 그녀의 직물에는 고요한 바다가
숨어있고, 잔잔한 모래바람이 보이고, 소리 없이 강력한 돌풍이 불기 때문이다.
자세히 들여다봐야 보이는 것이 있다. 그러나 매일 매일 스치듯 봐야 보이는 것도 있다.
이렇게 미미 정의 직물은 일상에 스며들 수 있는 조용한 힘이 있다. 혼자 있는 시간과
그 시간에 작업하는 것을 우선순위로 꼽는 단호함도 그녀의 직물이 갖고 있는 힘이다.

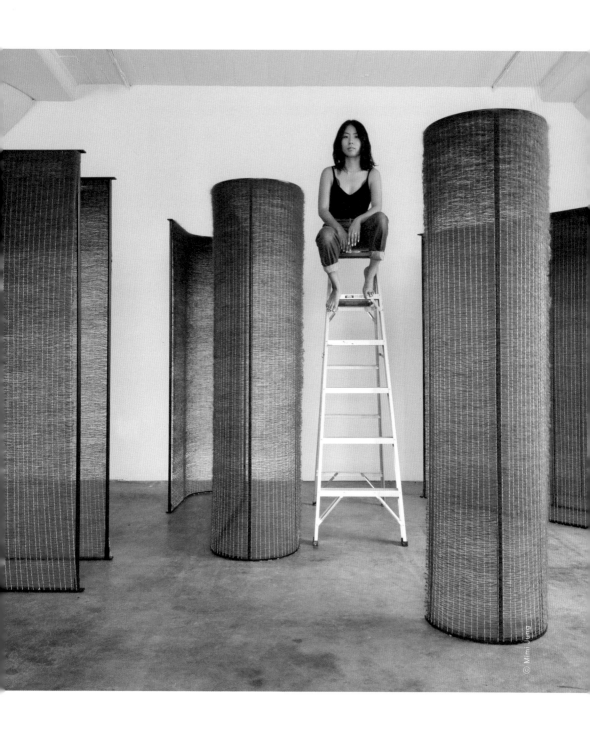

© Mimi Jung

Mimi Jung — 위빙 디자이너

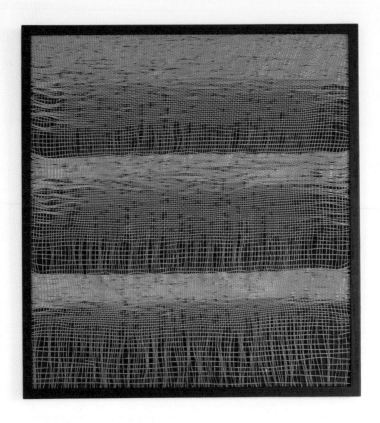

BLUE TO GREEN
Polymer and wood frame, 2015

본인의 소개를 부탁한다

　　나는 아티스트 미미 정이다.

지금 하는 일을 하게 된 계기가 있었나

　　그동안 많은 일을 시도해봤다. 그리고 지금의 일이 나에게 뜻이 통하는
　　유일한 것이다.

어느 곳에서 주로 작업하나. 동네가 당신의 작업에
끼치는 영향이 있나

　　미국 로스앤젤레스Los Angeles에서 생활하고 있다. 나의 작업은 대부분
　　비어있는 공간과 풍부한 빛에 의존하는데 이곳은 두 가지를 손쉽게 구할 수
　　있고, 얻을 수 있다.

보편적인 일과가 어떻게 되나

　　나는 자명종을 싫어한다. 일어날 때는 자연스럽게 일어나는 것을 좋아한다.
　　그렇지 않으면 온종일 쉬고 싶을 때도 있기 때문이다. 사랑스러운
　　강아지 세 마리가 옆에서 코를 골고, 방 안에 빛이 가득 찰 때 눈을 뜬다.
　　그리고 정신이 조금 말똥말똥해지면 침대 위에서 메일을 확인한다.
　　종종 갤러리나 수집가에게서 온 급한 연락에는 침대에서 바로 답장한다.
　　아침형 인간인 남편 브라이언은 일찍 일어나 나를 위해 간단한 먹을거리와
　　커피를 만들어준다. 서로 그날 일정을 상의한 뒤 옷을 갈아입고 하루를
　　위해 스튜디오로 출근한다.

작업실에서 보내는 시간 중 가장 좋아하는 시간은
언제인가

오전 열한 시에 도착해 늦은 밤까지 있는 것을 좋아한다. 이 시간은 마감
기간에 따라 다르지만. 어쨌든 하루를 엄격하게 나누는 것을 좋아하지
않는다.

작업실의 벽을 묘사해달라

모든 사람의 출입이 금지된 상태다.

당신에게 벽은 어떤 의미인가

벽은 혼자 있는 시간을 마련해주고 주인의식을 갖게 한다.

위빙의 매력은 무엇인가

위빙은 각각의 시간마다 완전히 독특한 무언가를 만들어낸다. 아주 천천히
말이다.

작업의 모든 과정을 혼자 해야 하는 위빙도 명상의
영역처럼 보인다. 작업하는 동안 어떤 생각을 하나

작업을 하는 동안 음악이나 팟캐스트를 듣는다. 하지만 너무 많은 생각에
집중하게 되면 위빙 작업은 고통에 시달린다.

초기작업은 한 번에 시선을 사로잡는 조합이 눈길을
끌었다면 지금 하고 있는 작업은 많이 차분해지고
더 깊어진 느낌이다. 내면의 변화인가

나의 삶은 매우 조용해졌다. 변화한 요소 중 로스앤젤레스로 이주한 것과
나이가 가장 큰 영향일 것이다. 이십 대 때의 작업은 매우 개인적이었고,
어두웠다. 지금과는 완전히 다른 모습이었다.

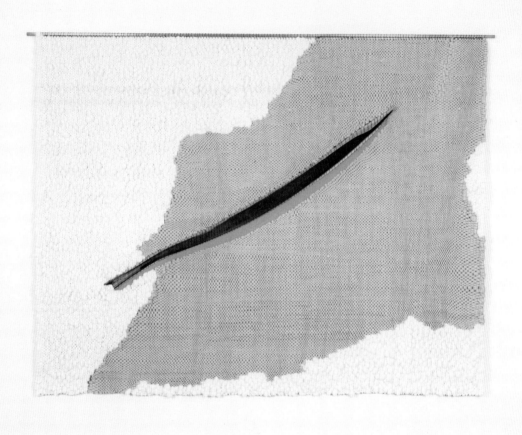

ONE YELLOW SHADOW
Natural fibers on copper rod, 2014

Mimi Jung — 위빙 디자이너

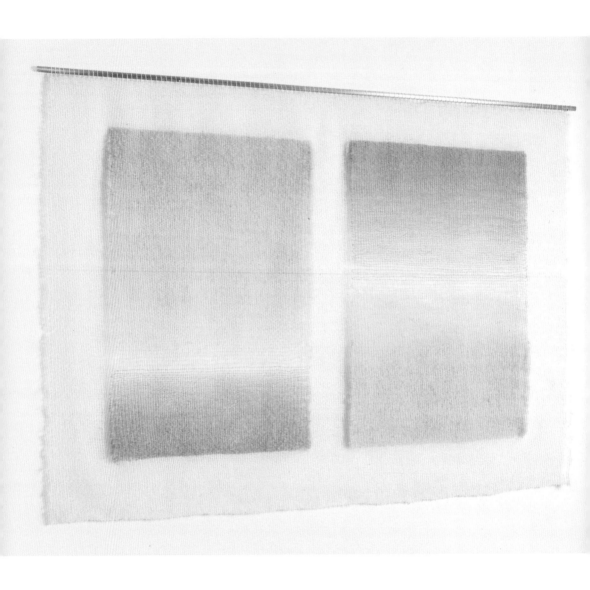

TWILIGHT HUES 3
Natural fibers on copper rod, 2014

누군가의 벽에 걸린 당신의 작업을 발견하면 어떤
기분인가

> 집 안에는 남편과 나의 애장품을 모아놓는 특별한 공간이 있다. 여러 해 동안 많은 아티스트를 알게 되었고 그 다음 몇 해 동안은 그들의 작업을 조금씩 집으로 가져왔다. 이와 마찬가지로 나의 수집가들이 그들의 집을 위해 작업을 의뢰한다면 정말 영광스러울 것이다.

지금까지 했던 작업 중 가장 기억에 남는 작업은
무엇인가

> 현재 — 인터뷰 당시 — 갤러리 전시를 위한 작품을 제작하고 있다.
> 이 전시는 야외에서 펼쳐지는 아주 멋진 기획을 하고 있는데 나는 동시에 세 사람이 들어가 누울 수 있는 직물 구조를 만들었다. 지금까지의 작업은 개개인을 위한 것이었다면 이번 작업은 새로운 단계인 셈이다.
> 아주 흥미로운 경험이었다.

생각이 막힐 때 제일 먼저 무엇을 하는가

> 나는 운이 좋게도 개인 작업을 하는 동안 힘들게 생각을 떠올린 적이 없었다.

언제 그리고 무엇이 작업하는 동안 가장
큰 스트레스인가

> 무언가 혹은 누군가 나의 스튜디오에서 일을 해야 할 때이다.

반면 언제 가장 보람을 느끼나

> 혼자 있을 때 그리고 작업을 할 때이다.

작업을 지속할 수 있는 동기는 무엇인가

 나의 아이디어다. 다 다른 성격의 아이디어 중 하나도 빼놓지 않고 모두

 만들고 싶다.

당신의 삶과 작업에서 절대 빠져서는 안 되는
중요한 무엇이 있는가. 있다면 그 이유는 무엇인가

 고독한 시간을 갖는 것이 중요한 열쇠다. 하루 중 완벽하게 혼자가 되는

 시간이 있어야 한다. 아주 짧더라도 나를 재충전하기 위해서는 꼭 필요하다.

현재 가장 큰 관심사는 무엇인가

 내구성이다. 위빙은 매우 전통적인 방식이고, 부서지기 쉽거나 연약한

 모습으로 보일 수 있다. 나는 새로운 작업을 통해 이 부분을 발전시키고

 몇몇 아이디어를 변화시키고 싶다.

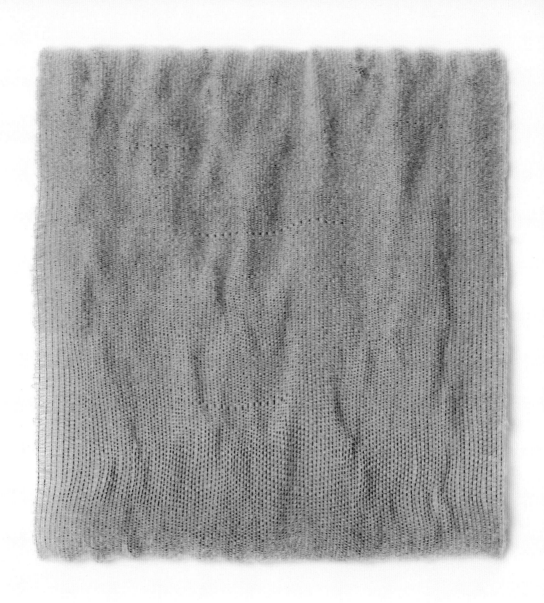

MUTED RIPPLES
Natural fibers and wood, 2015

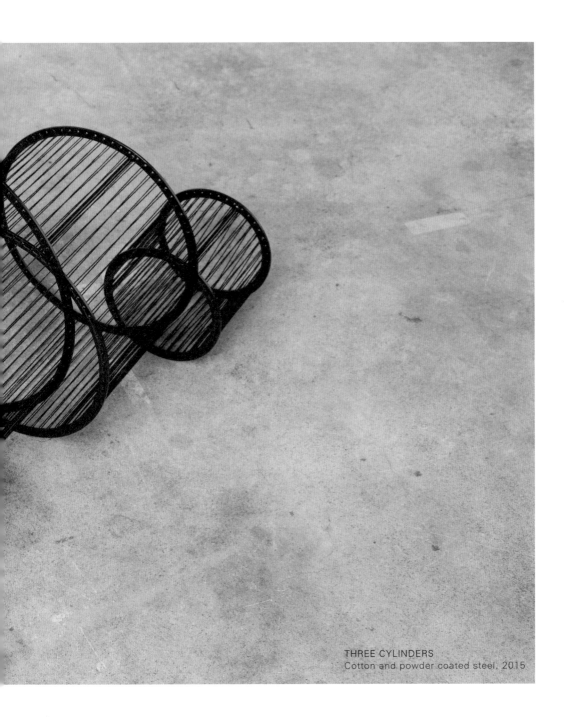

THREE CYLINDERS
Cotton and powder coated steel, 2015

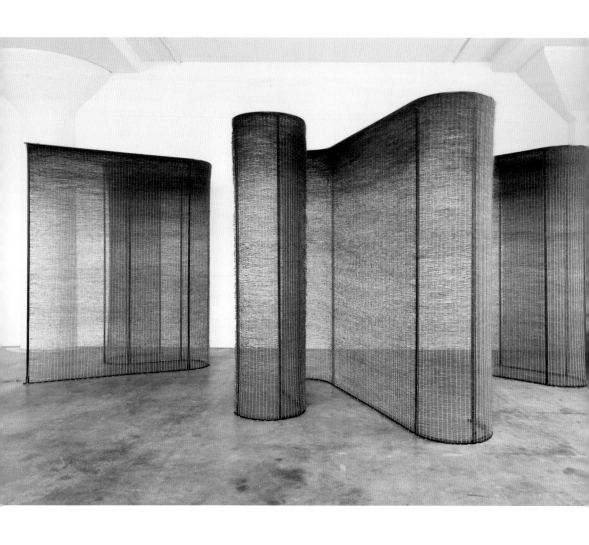

FOUR TEAL WALLS
Natural fibers and powder coated steel, 2015

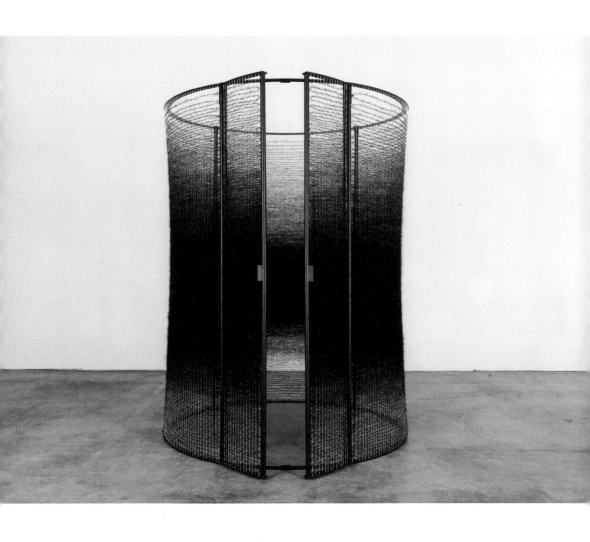

BLACK INTERIOR
Natural fibers and steel, 2015

Mimi Jung — 위빙 디자이너 159

Wurstbande

백화 아티스트

Localize Festival 2015

벽은
우리에게
우정의 의미도
있다

일러스트와 벽화를 그리는 베를린의 아트 듀오 부어스트밴드Wurstbande는 '소시지 조직'이라는 뜻이다. 독일어로 밴드bande가 갱gang이라는 의미가 있으니 굳이 번역하자면 '조직'이라 할 수 있다. 소시지 조직이라니. 귀엽지만 위협이 느껴지는 이름이다. 심지어 이 조직의 일원인 린Lynn과 데니스Dennis는 엄격한 채식주의자들이다. 이런 유머는 부어스트밴드가 작업으로써 사람들에게 보여주고자 하는 가장 큰 주제다.

다른 도시에 비해 벽화 작업이 쉽다는 베를린은 그들이 주로 활동하는 지역이다. 물론 여행을 좋아하는 만큼 다양한 지역에서, 다양한 국가의 아티스트와 함께 작업하는 경우도 많다. 이렇듯 쉬지 않고 돌릴 수 있는 헬스용 자전거처럼 — 실제 부어스트밴드의 홈페이지 소개란에는 멈추지 않고 돌아가는 페달이 있는 헬스용 자전거 일러스트가 그려져 있다 — . 열심히 땀 흘리며 작업한다는 부어스트밴드의 유쾌한 색감과 캐릭터는 누구나 쉽게 다가갈 수 있는 친근한 매력이 있다. 익살스러운 표정이나 상황에 웃음 지을 수밖에 없는 이유는 그림 속에 부어스트밴드의 철학이 담겨있기 때문일 것이다. 그래서 언제, 어디서, 무엇이든 관찰하는 것이 가장 중요하다는 그들의 시선 역시 놓치지 않고 따라갈 수 있을 것이다.

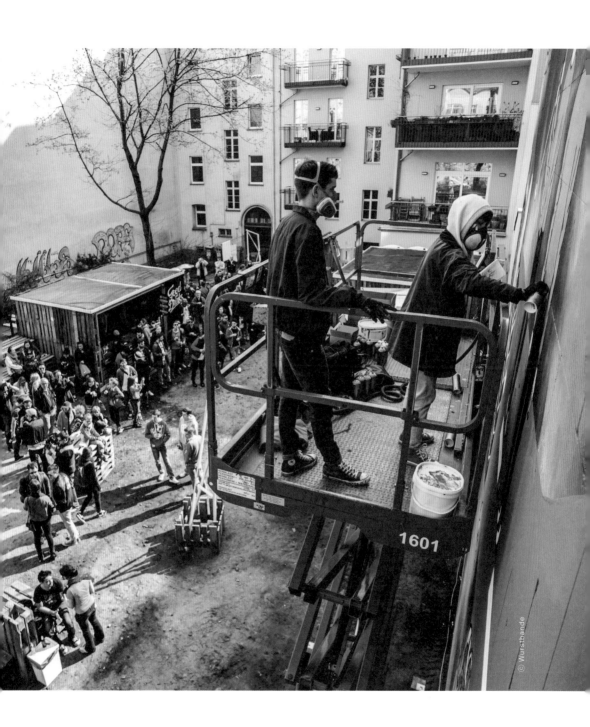

© Wurstbande

부어스트밴드의 소개를 부탁한다

　　우리는 베를린 출신이며 일러스트와 아트를 하는 2인조 팀이다.

　　주로 스크린 프린팅과 그림을 그리고 벽화 작업을 한다.

지금 하는 일을 하게 된 특별한 계기가 있었나

　　어린 시절부터 그림을 그리고 주변에 뭔가 끄적거리는 것을 좋아했다.

　　십 대 때는 그래피티를 하면서 많은 시간을 보냈고 우리는 그때 서로 알게

　　되었다. 그 당시에 우리는 이미 '부어스트밴드'라는 이름을 사용했다.

　　대략 일곱 명의 멤버가 있었는데 우리는 언제나 그룹을 만들어서 창의적인

　　활동을 하는 것을 즐겼다.

활동하는 이름은 어떤 의미인가

　　이 이름은 독일어이기도 하고 '소시지 조직'이라는 의미와 비슷하다.

　　심지어 우리는 완전한 채식주의자인데도 말이다. 이름을 만들 당시에는

　　재미있고 기이한 이름이라고 기억하곤 했다.

함께 일하는 이유가 있나

　　팀으로 일할 때 얻는 장점이 많다. 우리는 서로에게 많은 것을 배운다.

　　함께 성장하고, 비평하고, 우리의 그림을 같이 만들어내기 때문이다. 또한,

　　작업을 하는 과정에서 좀 더 쉽게 아이디어를 얻을 수 있다. 백지장도

　　맞들면 낫고 한 손으로 하는 것보다 두 개의 손으로 하는 것이 훨씬 빠르다.

주로 어느 지역에서 활동하나. 지역이 작업에 미치는

영향이 있는가

　　우리는 독일 베를린에서 생활한다. 이곳은 창의적인 분야가 큰 규모로

　　있는 거대한 도시다. 당신이 단순히 길만 걷는다고 해도 새로운 색감, 형태,

　　재미있는 이야기들에 영감을 받을 것이다.

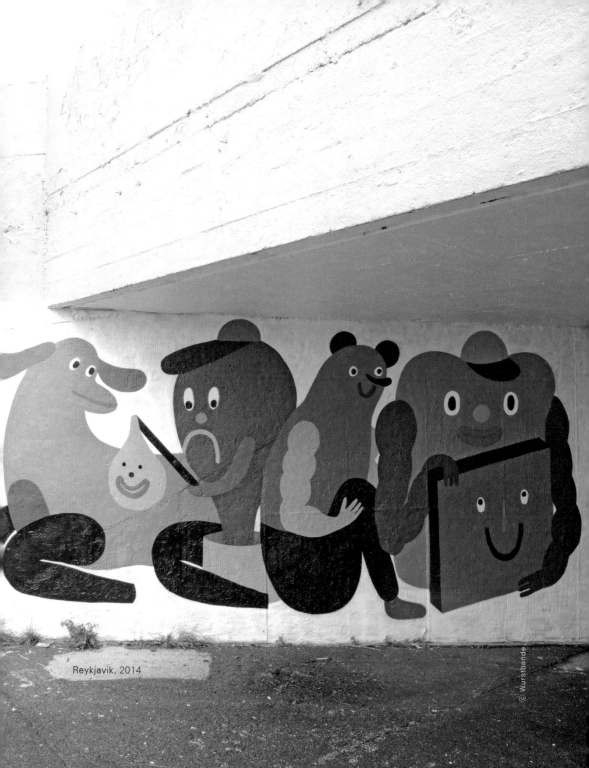

Reykjavik, 2014

© Wurstbande

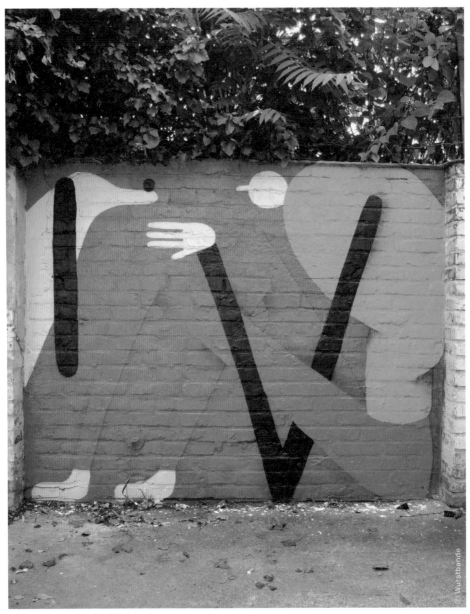

Prague, 2015

동네에서 가장 좋아하는 곳은 어디인가

아주 긴 시간 동안 일하고 난 뒤 눕는 침대를 가장 좋아한다.

벽화 작업은 어떤 과정을 거치는가

먼저 검은색과 흰색으로 밑바탕을 그린다. 사실 이때가 제일 힘든 부분이다. 이 과정이 다 끝나면 보통 색을 입히기 시작하는데, 벽에 그리는 과정에서 종종 밑바탕을 바꾸기도 한다. 벽은 언제나 일정한 공간 안에 있는 것이고 그 벽 위에 우리 그림만 있어서는 안 된다고 생각하기 때문이다.

부어스트밴드에게 벽은 어떤 의미인가

그림을 그릴 수 있는 벽은 우리의 열정이다. 우리는 십 대부터 벽화를 그려왔고 나이가 들어도 그림을 그리고 싶다는 소망을 가지고 있다. 벽화 역시 공공의 장소에 당신의 의견을 표현할 수 있는 기회다. 또한, 당신이 중요하다고 생각하는 것과 흥미롭게 생각하는 것에 대해 시각적인 방법으로 자유롭게 이야기를 나눌 수도 있다. 다른 측면에서 보자면 디자인 분야나 벽화에 대해 흥미롭게 생각하는 사람뿐만 아니라 사회의 모든 분야의 사람들까지 광범위하게 보일 수 있다. 벽화는 사람들을 웃게 만드는 유머의 한 조각일 수도 있고 최근 회자되는 정치적인 메시지에 대해 생각하는 계기를 주는 힘이 될 수도 있다. 더욱이 벽은 우리에게 우정의 의미도 있다. 우리는 벽화를 그리면서 전 세계에 퍼져있는 정말 많은 친구를 만났다. 만약 당신이 외국에 갈 일이 생긴다면 벽화를 그리는 사람들과 쉽게 연결될 수 있을 것이다.

벽화를 그릴 장소를 찾는 것이 어렵진 않나

베를린에서는 어렵지 않다. 사람들 대부분이 벽화에 대해 열린 시각을 갖고 있고 도시 자체에서 합법적으로 그릴 수 있는 많은 벽을 제공해준다.

독일 사람들이 벽화에 대해 긍정적으로 생각하는
있는 이유가 있나

독일인 전체가 벽화 작업에 대해 긍정적으로 생각하는 것은 아니다. 하지만 다른 도시와 비교했을 때 베를린에서 벽화를 그리기는 매우 쉽다. 아마도 이곳에 활발한 아트 영역이 있기 때문일 것이다. 하지만 당신이 벽화를 그리기 위해 합법적으로 허용된 벽을 찾는다고 한다면, 베를린 외에도 독일 곳곳에서 발견할 수 있을 것이다. 이것은 작업을 시작하는 사람들에게 막 놀아볼 수 있는 도구가 될 수 있고 실력을 향상하는 데에도 도움이 될 것이다.

꼭 작업을 해보고 싶은 벽이 있나

우리는 여행을 좋아한다. 그래서 어느 장소든 작업하기에 좋다.

지금까지 했던 작업 중 어느 지역이 가장 기억에
남는가

유럽과 비교했을 때 조금 다른 문화를 가진 일본에서 한 달 동안 머물며 작업을 했는데 아주 멋진 경험이었다. 작업을 하면서 재미있는 일이 많았고 훌륭한 사람도 만났다. 그리고 우리가 방문했던 도시에서 색다른 영감을 많이 얻었다.

생각이 막힐 때는 어떻게 극복하나

과정에서 아이디어를 얻으려고 하면 결국 수렁에 빠진다. 제일 좋은 방법은 함께 걷는 것이다.

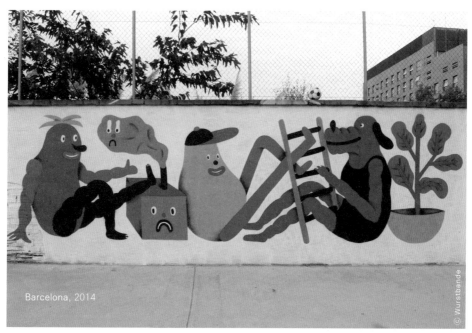

Barcelona, 2014

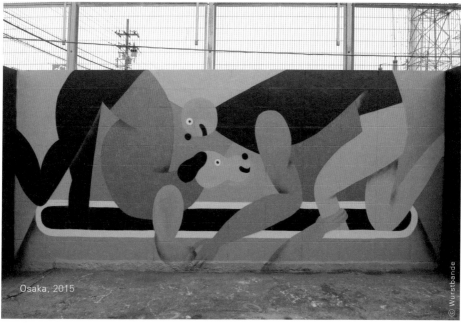

Osaka, 2015

Time to dunk, Acrylics on wood, 2015
A monkey a day keeps the doctor away, Acrylics on wood, 2015
Don't mess with, Acrylics on wood, 2015
Dogs and Weird Things, Acrylics on wood, 2015

작업할 때 가장 고된 과정은 언제인가

> 좋은 아이디어를 찾을 때가 제일 힘들다. 그 나머지 부분은 우리가 갖고
> 있는 기술로 충분히 이겨낼 수 있다.

반면 만족을 느낄 때는 언제인가

> 하나의 프로젝트를 끝낸 후 차가운 맥주가 우리 손에 들려 있을 때.

지속할 수 있는 동기는 무엇인가

> 정확한 이유는 모르겠지만, 친구들 혹은 다른 사람들에게서 들려오는 좋은
> 평가가 언제나 동기를 부여한다. 우리는 창의적인 일을 하고 뭔가 만드는
> 일을 좋아한다. 이 일에는 지루할 틈이 없는 창의적인 과정으로 시험을
> 해보고 경험도 할 수 있는 그 무엇이 있다.

작업과 삶에서 빠져서는 안 되는 무엇이 있는가

> 어떤 것을 관찰하고 그래픽적인 요소를 분석하는 것. 사진이나 강아지
> 혹은 슈퍼마켓에 있는 바나나라도 상관없다. 우리는 언제나 작업을 위해
> 아이디어, 유머, 구성요소, 색감을 사냥하듯 다닌다.

Obstgruppe
3 color screenprint on 140g Din A4 paper, 2014

Welt der Dinge
3 color screenprint on 190g paper, 2015

Endlosschleife
2 color screenprint with fluorescent orange and
fluorescent blue on 240g paper, 2015

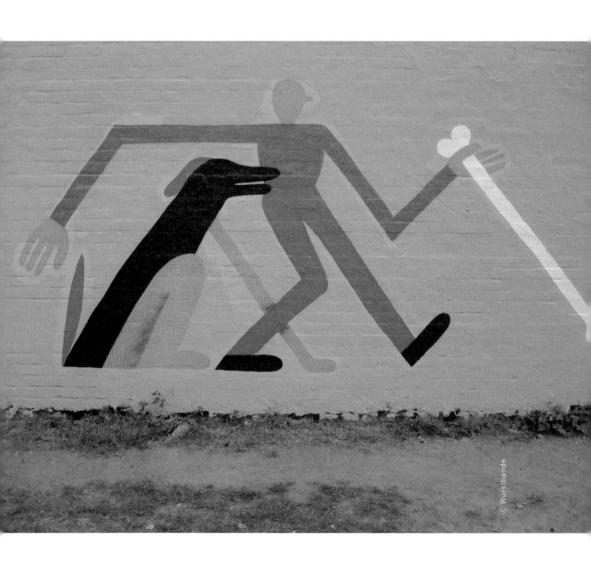

© Wurstbande

Slanted Dog, 2015

Das Nasentier Und Seine Freunde
4 color screenprint on the front and
lead typesetting on the back, 2014

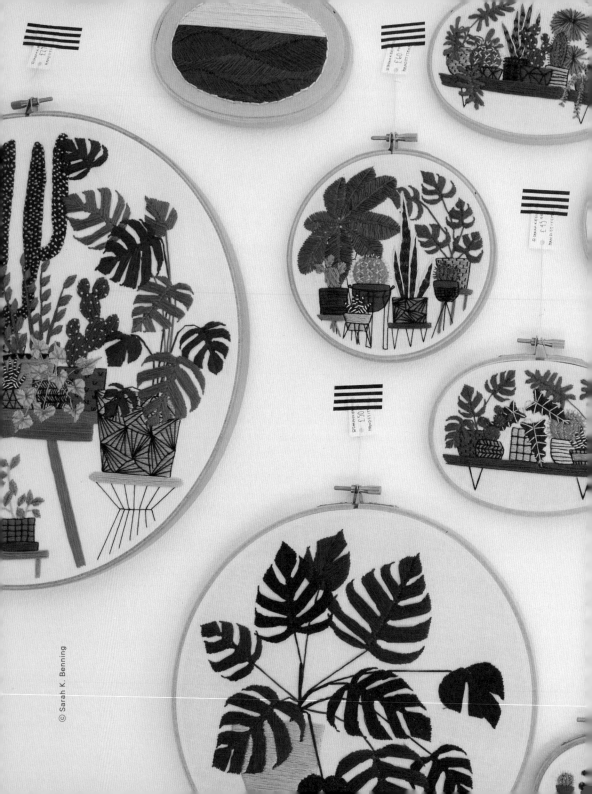

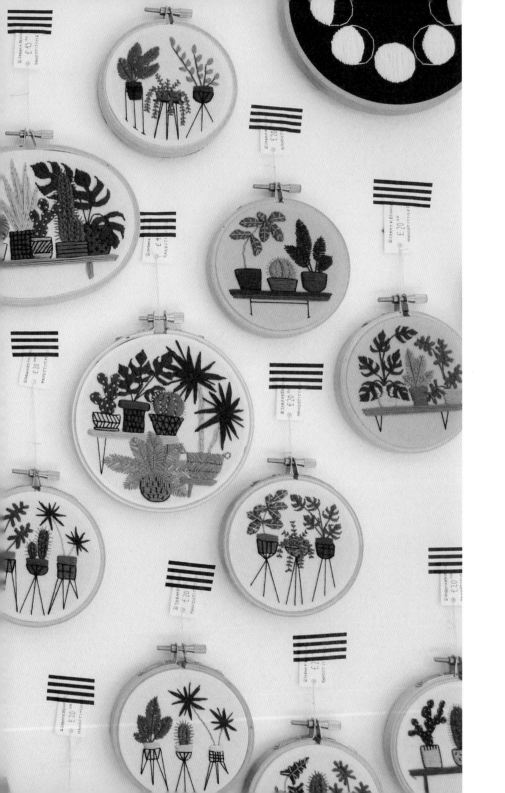

Sarah K. Benning

현대 자수가

벽은
책상의 확장판이다

뜨개질이나 자수처럼 손으로 하는 반복적인 행동에 대한 긍정적인 효과는
이미 널리 알려져 있다. 손으로 하는 작업은 불순물이 가라앉듯 반복적인
행동을 통해 생각이 정리되고 마음의 안정을 가져다 준다. 자수를 놓는
사라 베닝Sarah K. Benning도 같은 대답을 했다. 자수를 시작할 때는 물론이고
특히 마지막 한 땀을 놓고 완성된 모습을 볼 때 믿을 수 없는 안정감을
느낀다고 한다. 굳이 과학적으로 증명된 연구 자료를 들여다보지 않아도
실로 촘촘히 그린 그녀의 그림을 보면 비슷한 감정을 오롯이 전달받는다.

그녀는 현재 스페인 메노르카Menorca 섬에서 살고 있다. 익숙하지 않은, 다소
생소한 이름을 가진 이 섬이 궁금해 사진을 찾아봤다. 옥빛 바다, 막힘 없이
펼쳐져 있는 하늘. 그녀의 작업과 가깝게 연결된 곳이었다. 자수 속 평화로운
집안 풍경과 짙은 바다의 모습이 그곳의 풍경이었다. 매년 자신이 살아야 할
곳을 찾고, 그 지역에서 정착하는 과정에서 새로운 작업을 계획하는 그녀의
다음 장소는 어디일까. 그리고 다음 자수는 어느 곳의 풍경을 담고 있을까.
장소와 풍경은 바뀌어도 그녀의 자수가 전달하는 작은 틀 안의 세상은 언제나
평화로울 것이다.

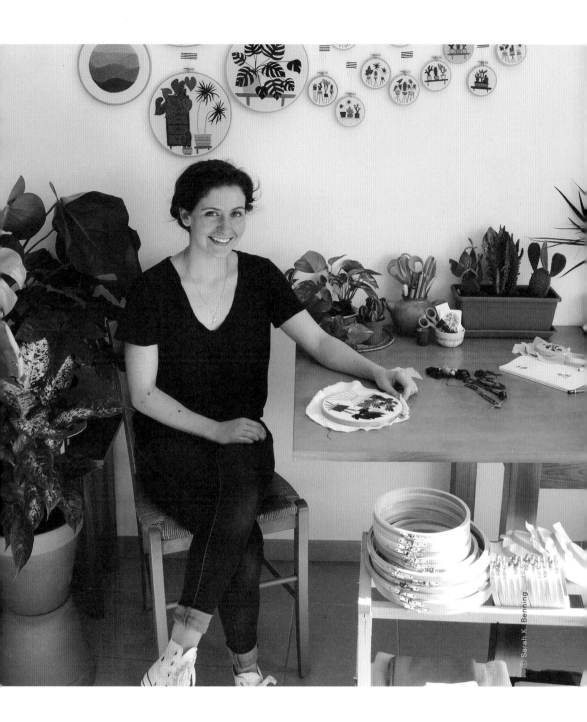

Sarah K. Benning — 현대 자수가

© Sarah K. Benning

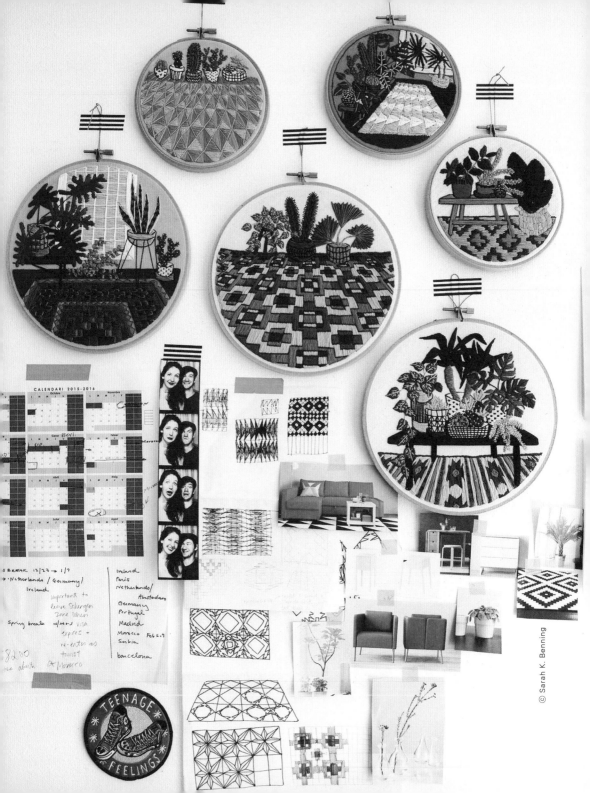

© Sarah K. Benning

간단한 본인의 소개를 부탁한다

주로 식물과 가구가 있는 집안 풍경, 바다 경치, 광물, 달을 그린 그림을
자수로 놓는 자수가이다.

자수가로서 활동하게 된 특별한 계기가 있었나

본격적인 자수 작업은 시카고 예술대학을 졸업하면서 시작했다. 대학을 막
졸업하고 시카고Chicago에서 작은 도시인 올버니Albany로 이사했는데 그때
잡다한 일을 하면서 변변치 않은 온라인 상점을 만들었다. 그곳에서 손으로
자수를 놓은 연하장을 만들어 판매했다. 보잘것없었던 온라인 상점이
작업의 시작이 되리라고는 생각도 못 했지만, 그때 손으로 만드는 모든
것에 매료된 것 같다. 그리고 지금의 작업으로 발전했다고 느낀다.

주로 어느 곳에서 활동하나. 지역이 작업에 끼치는
영향이 있는가

지금 나는 스페인의 메노르카 섬에 살면서 일하고 있지만, 방랑하는 생활을
연습하는 중이다. 6년 전에는 총 세 곳의 도시에서 생활했는데 그때마다
장소가 작업에 미치는 영향은 엄청났다. 경치와 바다가 매우 아름다운
메노르카 섬에서의 생활은 신선한 기분의 변화를 가져다주었다. 매년 다른
곳에서 생활하는 것은 아주 좋은 경험이다. 끊임없이 나의 작업을 평가할
수 있고, 새로운 작업을 만들 수 있게 도와준다. 나는 지금도 다음에 머물
장소를 찾고 있고 그곳에서도 새로운 영향을 얻을 것이다.

평소 일상은 어떤 모습인가

보통 해가 뜰 때 같이 일어난다. 아주 작은 즐거움이다. 나를 위해 일하는
것을 사랑하고, 시끄러운 자명종 시계 소리에 겨우 일어나는 것은 좋아하지
않는다. 우선 아침에 일어나면 커피를 끓이고, 이메일을 확인하고, 하루
동안 해야 할 일을 적는다. 하루에 한 번씩 행정적인 문제를 해결하고,
바느질을 위해 자리를 잡는다. 오후에는 우체국까지 걸어간다. 가끔 커피를
마시기 위해 가던 길을 멈추거나 잠깐 작업실에서 벗어나기 위해 항구
쪽으로 산책한다. 늦은 저녁 전까지 작업을 하고, 그 이후에는 요리를
하거나 잡다한 집안일을 한다. 아주 간소한 생활이지만 나를 분주하고
기쁘게 만드는 생활이다.

작업실에서 보내는 시간 중 제일 좋아하는 시간은
언제인가

이른 시간에 일어나는 것을 좋아하는데 주로 아침 여덟 시쯤 일어난다.
작업실 한쪽에는 큰 창문이 있는데 그곳으로 들어오는 부드러운 아침
햇살이 있을 때 일하는 것을 좋아한다.

작업실의 벽을 묘사한다면

작업실의 벽은 하얗지만, 매일 다른 모습이다. 종종 어떤 작업을 마무리하기
위한 임시 저장 장소 같은 역할을 한다. 그리고 완성된 작업이 새로운
보금자리로 전달되기 전에 내가 제대로 볼 수 있게 도와준다. 벽은 많은
면에서 책상의 확장판이라고 할 수 있다. 내가 기억해야 할 것, 기록한 것,
많은 스케치, 영감을 받을 수 있는 이미지를 붙여놓기 때문이다. 언젠가
작업실에서 정신없이 시간을 보내던 중 벽에 붙어있는 모든 것을 떼고
비어있는 하얀 벽을 가만히 본 적도 있다. 모든 걸 진정시킬 수 있는
시간이었다.

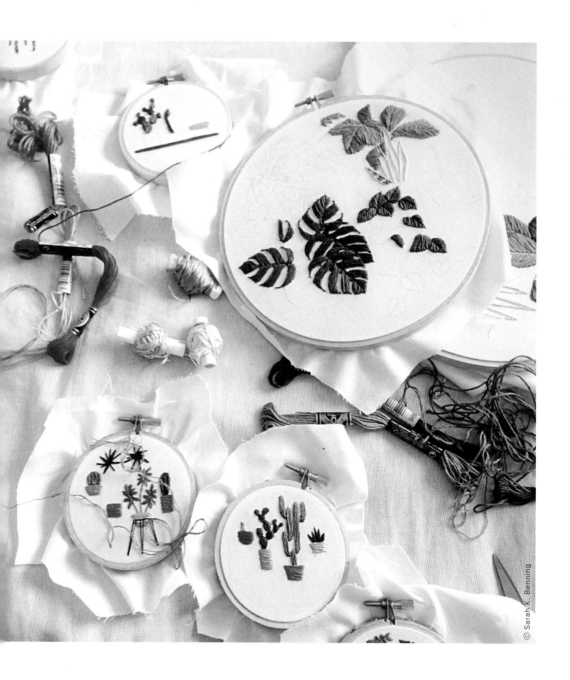

Sarah K. Benning — 현대 자수가

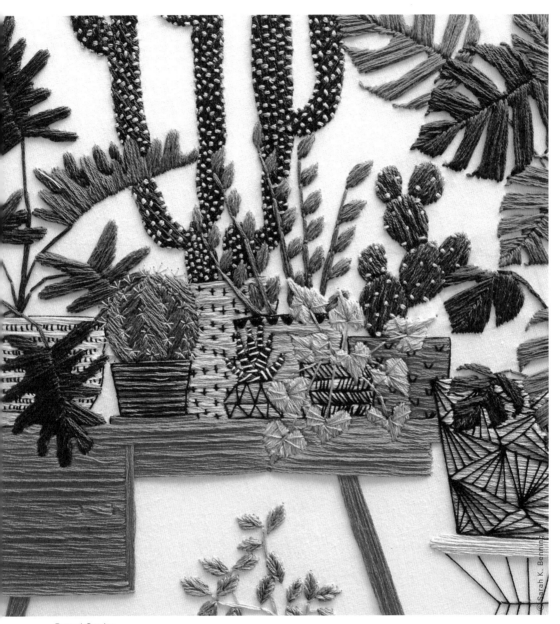

Potted Garden
12inch, 2015

당신에게 벽은 어떤 의미인가

나의 자수 작업은 벽에 거는 것으로 여겨진다. 그러니까 문자 그대로 벽은 나의 조각들이 성공하기 위한 필수 요소다. 벽은 하나의 도구이고 나의 아이디어를 쏟아내고 그것들을 움직일 수 있는 빈 캔버스 같은 존재다.

자수의 가장 큰 매력은 무엇인가

나의 자수 중 특히 좋아하는 부분은 나뭇잎의 잎맥이나 선인장의 가시같이 세밀하게 표현하는 표면이다. 이런 부분은 가장 마지막 단계에 하는 작업인데 그 자체만으로 작은 패턴을 만든다. 그 부분에 색과 각양각색의 질감이 추가되면 자수 조각마다 개성이 생긴다. 자수는 그 자체만으로도 대단한 수공예다. 굉장히 다재다능하고 매우 만족감을 주는 촉각의 질이 있기 때문이다. 내가 하는 자수는 전통의 기법과 기술에서 많이 벗어나 있지만, 자수는 아주 다양하고 다채로운 역사를 갖고 있다.

주로 식물과 관련된 수를 놓지만, 그 외에 관심 있는
주제가 있나

광물이나 바다의 풍경을 좋아한다. 나의 자수의 방향을 바꿔보기 위해 결정체의 측면이나 넘실거리는 파도를 묘사하기도 한다. 자연 속에서 다양한 풍경을 찾고 나의 작업 안에 아주 작은 부분이라도 작업에 담고자 한다.

자수를 하다 보면 생각이 많아지거나 아예 아무
생각이 없을 때도 있을 것 같다

자수의 과정은 완벽한 명상의 시간이다. 자수의 순리를 받아들임으로써 많은 안정감을 느낀다. 새롭게 창조할 때는 자아 성찰의 시간을 주고 만드는 과정에서 나의 마음속을 돌아다니게 된다. 종종 마음속으로 해야 할 일의 목록을 만들거나 다음 작업을 구상한다.

모든 도안을 직접 그리나

그렇다. 직접 도안을 그리는 것은 나의 자수 작업 과정 중 가장 중요한
부분이다. 식물이 그려져 있는 아이디어 노트와 웹사이트를 채우고 있는
구성요소들은 자수 도안을 디자인할 때 유용하게 쓰인다. 각각의 조각은
직접 그린 그림으로 시작되고, 아주 세밀한 바늘땀으로 만들어진다.
작업실에는 참고용 분재가 많이 있고, 종종 소셜 미디어를 통해 참고할만한
요소를 찾는다.

누군가에게 특정 주제의 작업을 요청받기도 하나

종종 문자가 기반이 된 반려동물의 초상화를 요청받는다. 하지만 매번
그 요청을 수락하진 못한다. 그동안 나만의 일상적인 소재로 작업을
발전시켜왔기 때문에, 새로운 주제를 받아들이는 것은 아직 이른 것 같다.
무엇보다 요청한 사람들을 실망하게 하고 싶지 않다. 그래도 이러한 요청은
새로운 탐구를 하게 해서, 머지않아 가까운 미래에 가능할 것이라 생각한다.

당신의 작업이 누군가의 벽에 걸려있는 모습을 보면
어떤 기분을 느끼나

정말 기쁘다. 자수 작업을 처음 시작했을 때 나의 목표는 쉽게 다가갈 수
있고, 알맞은 가격의 신선한 현대적인 자수를 선보이는 것이었다. 누군가의
집에 걸려있거나 전시에 포함되고, 책에 실린 작업을 보면 행복하다.

당신의 자수로 사람들에게 어떤 것을 전달하고
싶은가

무엇보다 사람들을 기쁘게 하고 싶다. 세상에는 대단한 아티스트가 많다.
굉장히 도발적이고, 비판적인 작업도 많다. 하지만 나의 작업은 그런 유형에
속하지 않는다. 나의 작업이 세상을 바꾸는 데 아주 중요한 역할을 할
것이라는 기대는 없지만, 누군가의 얼굴에 미소를 가져다주길 바란다.

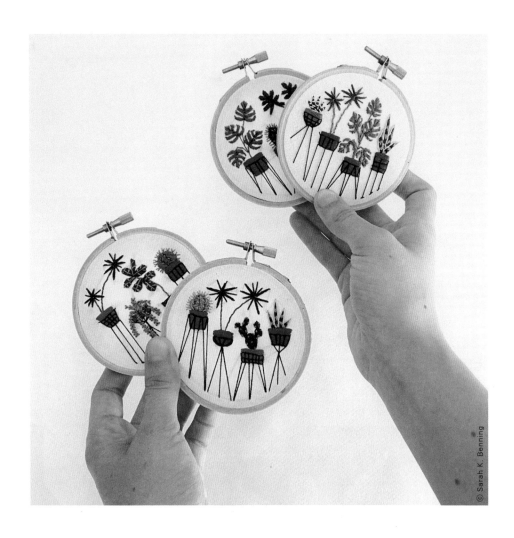

Mini Potted Plant Garden
3inch, 2015

Sarah K. Benning — 현대 자수가

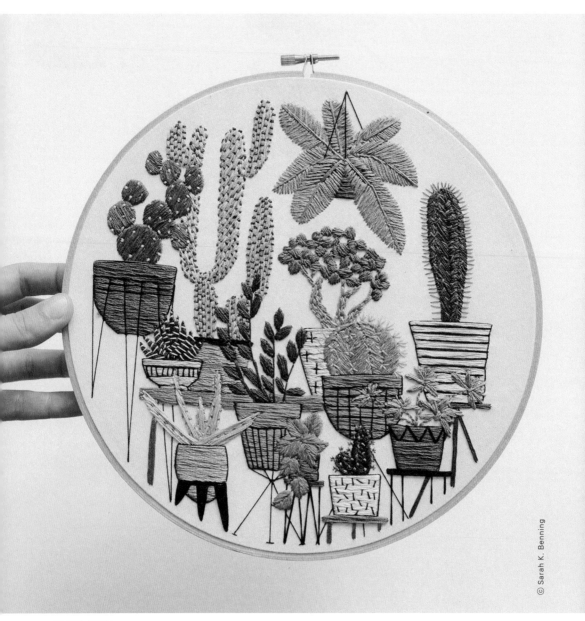

Potted Jungle
9inch, 2015

생각이 막힐 땐 무엇을 하는가

이 부분은 전업 작가, 특히 본인이 직접 경영해야 하는 작가가 되기에
가장 힘든 부분이다. 창조의 벽은 언제나 생기지만, 나는 작업실 안에서
어느 정도 엄격한 규율을 세워놓고 생활한다. 매일 일하는 것은 물론이고,
어떤 한 조각에 지나치게 빠지면 곧장 다른 조각을 작업한다. 때론 산책을
하거나 새로운 스케치북을 사용한다. 운이 좋게도 자수는 느린 작업
과정을 갖고 있기 때문에 새로운 프로젝트와 가로막힌 창조의 벽을 부수고
나아가기에 충분한 시간이 있다.

작업할 때 가장 스트레스를 받는 순간은 언제인가

자수는 서두를 수 없다. 그래서 기념일이나 마켓의 판매를 혼자 준비해야
할 때 시간적으로 가장 벅차다. 준비를 완벽히 하기 위해 무수히 많은 일을
해내야 하지만, 내 손은 두 개뿐이다. 스트레스로 늘어진 나 자신을 달래기
위한 과정을 여전히 배우는 중이다.

반면 언제 가장 만족감을 느끼나

첫 바늘땀을 놓을 때와 마지막 매듭을 짓는 두 번의 순간을 가장 사랑한다.
특히 완벽하게 자수가 완성되었을 땐 믿을 수 없는 안정감을 느낀다.
대부분 이미지는 천천히 내게 다가오고 가끔 몇 주에 걸쳐 완벽한 이미지가
연상된다. 나는 어떤 색의 실을 놓을지 미리 정하지는 않는다. 작업을
하면서 직감적으로 색을 고르고, 각각의 다음 단계의 색을 고른다. 그래서
완성되기 전까지 어떤 느낌의 작업이 나올지 예상할 수 없다는 묘미가
있다.

작업을 지속할 수 있는 동기는 무엇인가

자수는 내가 중심을 잡을 수 있도록 도와주는 매개이다. 며칠 동안 수를
놓지 않으면 나를 잃어버린 것처럼 불안한 마음이 든다.

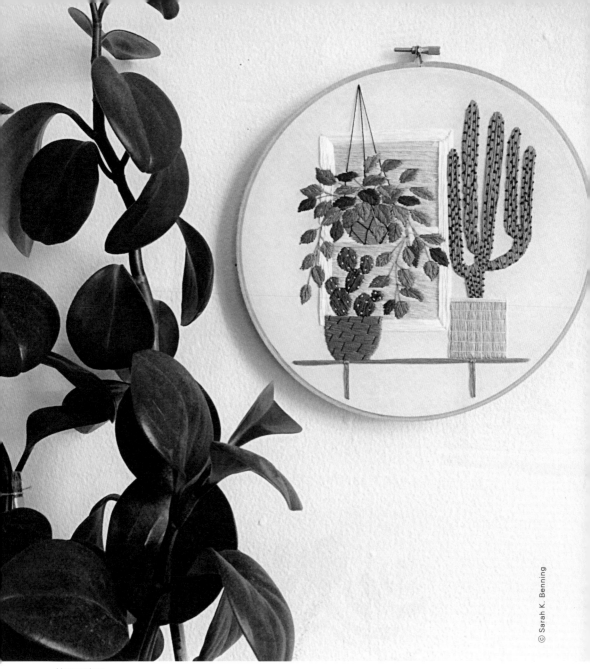

Houseplant
9inch, 2015

우리 모두의 벽 — 작가의 작업을 나의 벽으로

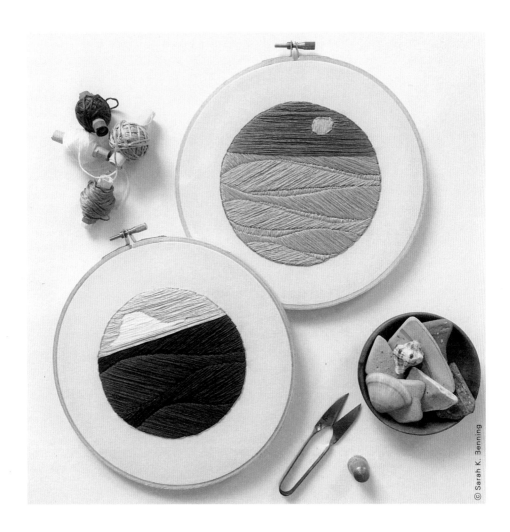

Sarah K. Benning — 현대 자수가

대덕철강 (주)
파이프 전문

파이프 수

Soña Lee

벽화 아티스트

옥상의 가운데 벽화가
Soña Lee의 그림입니다.

벽은
나만의 세계와 현실을
이어주는 통로다

한낮의 온도가 30도 언저리를 오갈 때, 그러니까 해가 가장 뜨겁게 떠 있을 때
쏘냐는 사다리 위에 있었다. 두 손에 들려있는 스프레이를 번갈아가며 벽 위를
채우고 있었다. 손이 하나 더 있다면 사다리를 잡고 싶은 마음일까 궁금했다.
지금까지 벽에 완성되어있는 그림을 본 적은 많았어도 그리는 과정을 가까이에서 본
경험은 없었다. 사람은 물론이고 자동차가 자주 지나다니는 이면 도로의 건물 벽에
그림을 그리는 것이 고될 것이라는 생각조차 하지 못했다. 쏘냐를 처음 만난 곳은
네덜란드의 일러스트레이터 레비 야콥스Levi Jacobs와 함께 작업 중인 현장이었다.
날씨는 더웠고, 도로는 좁았고, 현장은 여러모로 열악했다. 큰 차라도 지나가면
작업을 멈추고 사다리를 치워야 했다. 종이 속 세상을 벽으로 옮기는 것은 만만하지
않은 일이었지만, 망설이지 않고 거침없이 옮기는 그녀가 그 세계의 수장 같은
기분이었다.

그녀는 자신의 작업이 어떤 것으로 규정지어지는 것에 손사래를 쳤다.
시각디자인을 공부했고 그동안 일러스트, 디자인, 벽화를 통해 작업을 소개했지만,
스스로는 그 어떤 범주에도 속하지 않는다고 했다. 그녀의 그림을 보면
그 사고방식을 이해할 수 있다. 이 세상이 아닌 어딘가에 정말 존재할 것 같은
어떤 세계. 사람인 듯 아닌 듯 규정할 수 없는 캐릭터들. 그녀는 그녀가 만들어낸
캐릭터처럼 어느 행성에도 속할 것 같지 않은 사람이었다. 본인의 세계를 조금씩
확장시키는 또 다른 행성을 만들어내는 사람 정도로 소개하면 될까 싶었지만 쏘냐는
그녀 그 자체라는 생각만 들 뿐이었다.

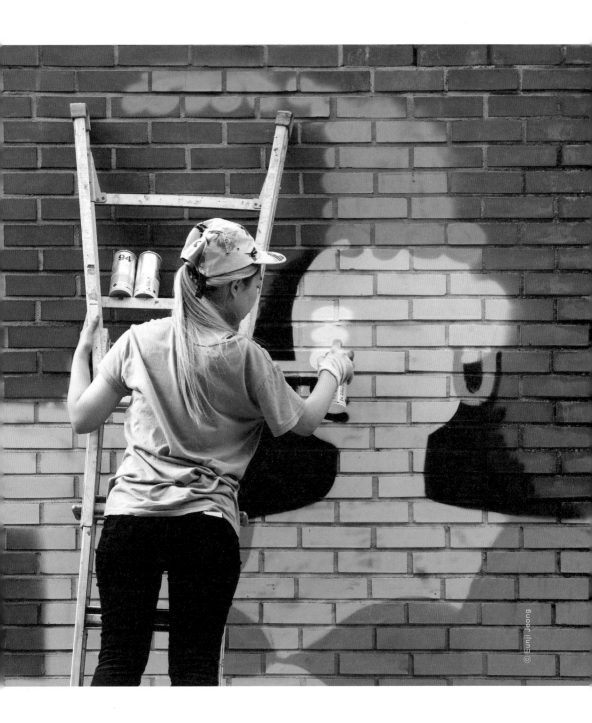

Soña Lee — 벽화 아티스트

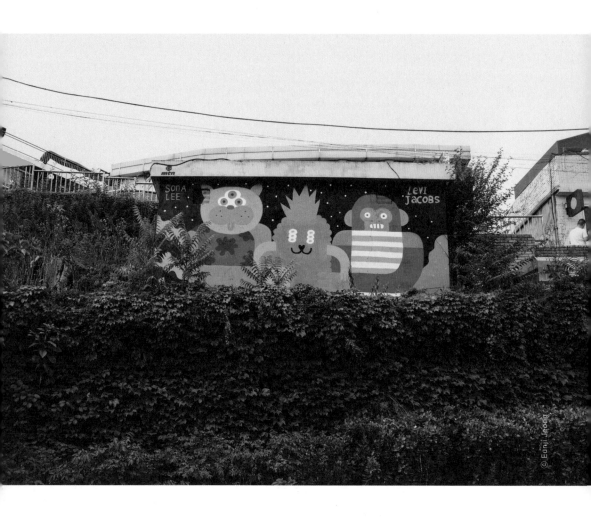

Mural Project Soña Lee×Levi Jacobs, 2015

본인의 소개를 부탁한다

자신을 스스로 소개하는 건 항상 어렵다. 나는 서울을 기반으로
일러스트레이션, 벽화, 설치, 애니메이션, 페인팅 등 다양한 작업을 하고
있다. 작업하면서 몰랐던 부분을 알아가고 알고 있던 부분에 스스로 의문을
품게 되는데 그게 참 흥미진진하다. 내가 작업을 하는 이유 중 하나라고
생각한다.

주로 활동하는 지역이 있나

비교적 벽화 작업에 너그러운 문래동 철강단지 주변에서 작업했다.
하지만 문래동 일대를 방문하는 사람이 많아지면서 작업의 제약도
심해지고 있다. 일회성으로 방문하는 사람 중 늦은 시간에 파티를 하거나
무단으로 쓰레기를 버리고 허락 없이 전기를 사용하는 등 무책임한 일들이
반복되고 있는데, 방문하는 사람이 많아진 이유 중 하나가 벽화라고
생각하기 때문에 벽화 작업에 대한 주변인들의 시선도 부정적으로
바뀌었다.
최근 끝낸 벽화작업은 이태원 주변에서 이뤄졌다. 이 작업을 계기로
경리단과 이태원 일대에 더 많은 벽화 작업을 해보고 싶다. 물론 서울
전역과 여러 도시에도 벽화를 남기고 싶다.

대부분의 하루는 어떻게 보내나

혼자 있는 시간에는 음악을 들으면서 공상하거나 스케치를 한다.
그리고 마음이 맞는 친구와 하고 싶은 것이나 새롭게 떠오른 아이디어에
대해 토론하는 걸 즐긴다. 재미있는 아이디어는 대부분 대화하면서 나오기
때문이다.

언제부터 벽화를 그렸는가

　　2013년 여름부터 벽화를 그리기 시작했다. 그전에는 벽화를 그리는 빈도가
낮았는데 최근 들어 벽화를 즐겨 그리면서 작업하는 빈도가 높아졌다.

언제 혹은 무엇이 작업하는 동안 스트레스인가

　　흥분된 마음으로 현장에 도착했는데 상황에 이변이 생겼을 때다. 건물주가
벽화에 대해 부정적으로 생각한다거나 옥상에서 작업하는 경우 문이
잠겨있다던가 예측하지 못했던 상황들로 작업을 일찍 시작하지 못하면
지루하다. 하지만 막상 작업에 들어가면 다 잊어버린다.

언제 가장 보람을 느끼나

　　작업을 하는 동안에도 희열을 느끼지만, 작업이 다 끝나고 사람들에게서
반응이 돌아올 때 제일 보람을 느낀다. 이것이 벽화 작업을 하는 매력이다.
많은 사람에게 노출되는 만큼 반응을 직접 느낄 수 있다.

쏘냐 리의 일러스트를 보면 그 속의 또 다른 세계가
있는 것 같다. 그 세계를 만들어내는 원동력은
무엇인가

　　나의 작업 속 세계는 은하수의 어느 행성에서 시작된다. 각각의 매력을
가진 캐릭터들과 그들이 만들어 내는 이야기에 집중한다. 원동력은 우주와
음악이다. 우주는 아직 탐사되지 않은 무한한 가능성을 가진 실존하는
공간이다. 우리는 그 미지의 공간을 상상으로 마음껏 채울 수 있다. 그리고
음악은 탐사선 같은 존재다. 어떤 음악을 듣고 있으면 상상의 영역이
확장되는 느낌이다. 좋아하는 음악을 들으면서 그림을 그릴 때 새로운
아이디어가 나오거나 나의 세계가 넓어지는 느낌이 든다. 나의 작업에는
눈을 동그랗게 뜨고 정면을 쳐다보는 친구들이 많은데 그것은 상대를

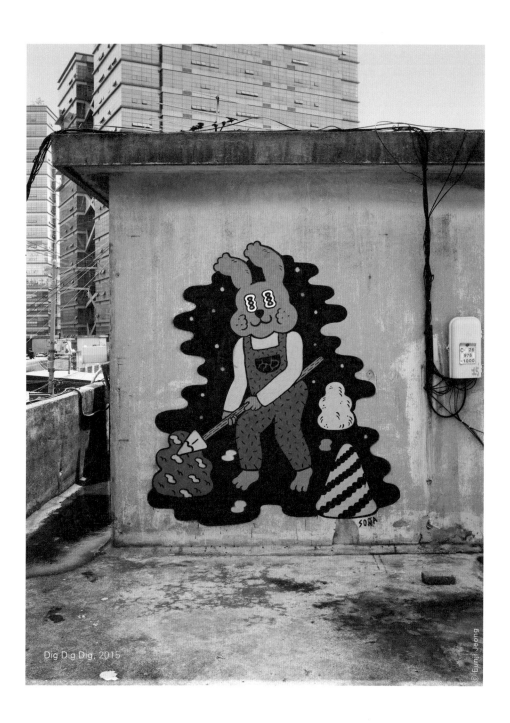

Dig Dig Dig, 2015

© Eunji Jeong

Soña Lee — 벽화 아티스트

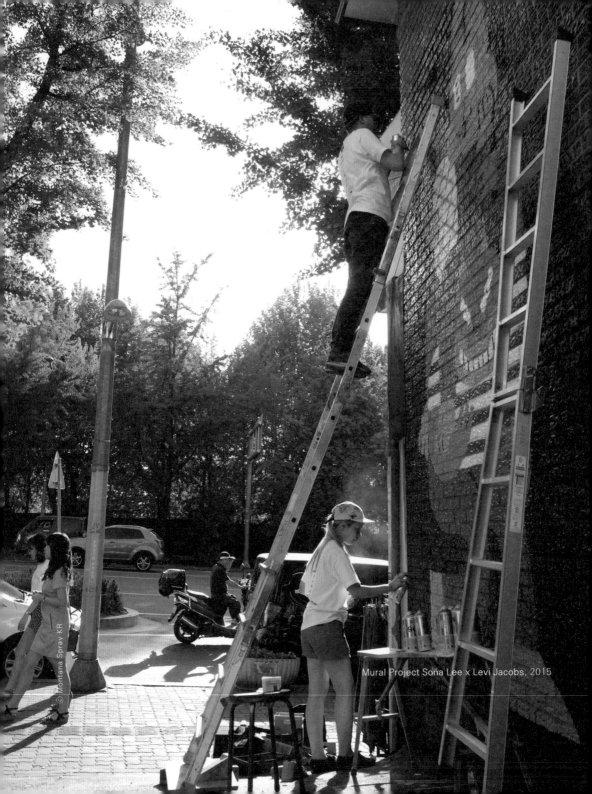

Mural Project Sona Lee x Levi Jacobs, 2015

호기심 있게 바라보기 때문이다. 이렇게 캐릭터가 관객에게 갖는 호기심과
관객이 그들에게 갖는 호기심이 맞물려서 서로 다른 세계가 소통하고
'접촉'하는 것에 초점을 두고 있다.

최근에 끝낸 벽화 작업은 어떤 이야기를 담고 있나

네덜란드에서 내한한 일러스트레이터 레비 야콥스와 몬타나 스프레이의
후원을 받아 이태원 벽화 프로젝트를 진행했다. 레비와 함께 작업하는
것은 언제나 즐거운 일이다. 서로의 캐릭터와 세계관을 공유하고 함께
스케치하는 것 자체만으로도 흥분되는 일이다. 다른 아티스트와 함께 벽화
작업 하는 것이 처음이었고 특히 경험이 많은 친구와 하게 되어서 배울
점이 많았다.

당신에게 벽은 어떤 의미인가

집에서 그림을 그리면 그 공간에는 나만 존재한다. 작업을 시작하고 끝날
때까지 그 순간에는 나를 제외한 그 어느 것도 없다. 반면 거리에서 그림을
그리면 세상과 소통하는 기분이 든다. 벽은 커다란 캔버스고 나만의 세계와
현실을 이어주는 통로다. 그림을 그리는 순간에도 그림을 다 그리고 나서도
어떤 사람들이 지나가는지, 나의 그림에 대해 어떤 생각을 할지 알 수
없지만, 나는 그림을 자유롭게 그리고 사람들은 자유롭게 감상하고 느낄 수
있다. 어떤 조건도 특별한 목적도 없다. 단지 편하게 작업할 수 있다는 점이
순수한 재미로 다가온다.

많은 사람이 오가는 길에서 작업할 때는 모든
과정이 노출되어 있다. 그 점이 부담스럽거나 힘든
적은 없었나

> 과정이 노출되는 것이 부담스러울 수도 있지만, 거리에서 사람들의 반응을
> 바로 느낄 수 있고 간혹 누군가의 SNS에서 작업 과정을 볼 수 있어 즐겁다.
> 다만 최근에 작업한 이태원 거리는 좁은 골목이라 작업하는 동안 여러
> 가지 문제가 있었다. 지나다니던 운전자와 근처 가게에서 신고하는 바람에
> 시청과 경찰서에서 두 번이나 왔었다. 특히 해당 벽의 맞은편에 거주하는
> 분은 그림이 풍기 문란하다며 협박 아닌 협박으로 항의해서 작업을
> 중단하기도 했다. 이런 경험은 모두 처음이라 당황했었는데 앞으로 작업할
> 벽을 더 신중하게 고를 수 있는 계기가 됐다.

지금까지 했던 작업 중 가장 기억에 남는 것은
무엇인가

> 벽화 작업을 할 때마다 각자의 이야기가 있고 인상이 깊어 하나를 고르기
> 어렵다. 최근에는 처음으로 고소 작업차 위에서 벽화를 그렸다. 단시간에
> 그리드만 믿고 그려야 하는 상황이었고 높은 곳에서 진행하는 작업이라
> 공포감을 느끼진 않을까 걱정했지만, 무사히 마무리되어 더 보람찼다.

삶과 작업에서 절대 빠져서는 안 되는 중요한
무엇이 있나

> 호기심이다. 끊임없이 흥미롭고 새로운 시선으로 세상을 바라보고 싶다.
> 그리고 나의 캐릭터들도 그런 시선을 간직하길 바란다.

현재 가장 큰 관심사는 무엇인가

> 형식과 도구의 경계가 없이 작업의 영역을 넓히고 싶다. 하나씩 시도해보고
> 그 경험을 바탕으로 여러 도시의 다양한 친구들과 음악, 영상, 설치 등
> 복합된 작업을 하고 싶다. 이런 생각을 하면 너무 흥분된다.

Drawing Series, 2014

© Soña Lee

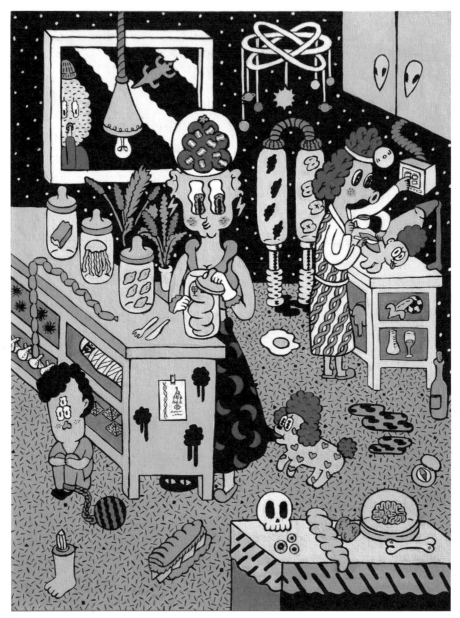

Kacau-Balau Lab
Acrylic on canvas, 2014

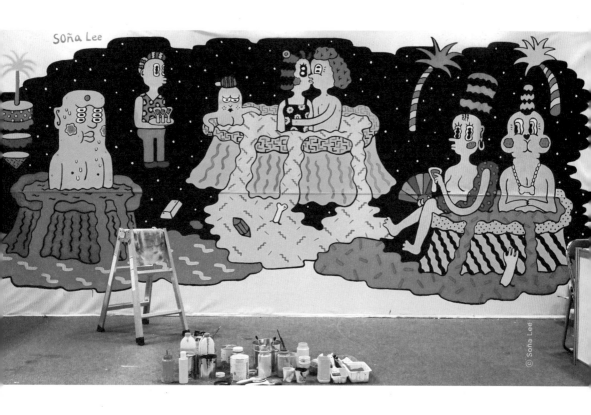

COEX Handmade Korea Fair 2014
Live painting, 2014

Soña Lee — 벽화 아티스트 205

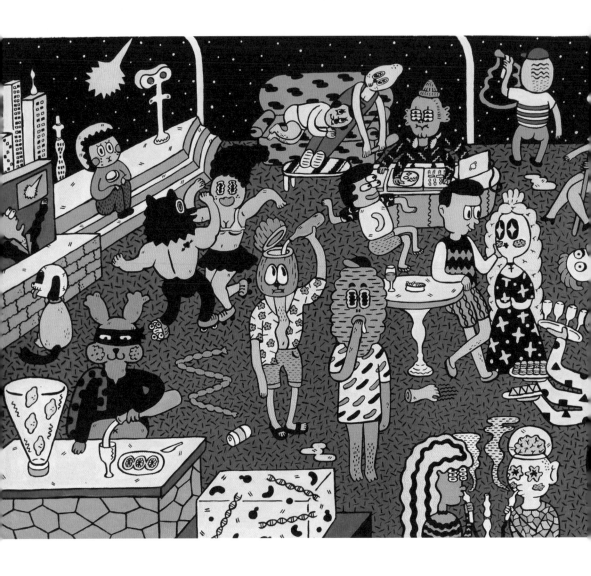

Chaos Party
Acrylic on canvas, 2014

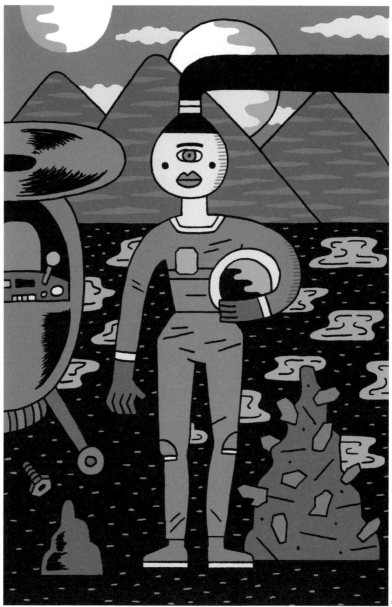

Pilot, 2016

Soña Lee — 벽화 아티스트

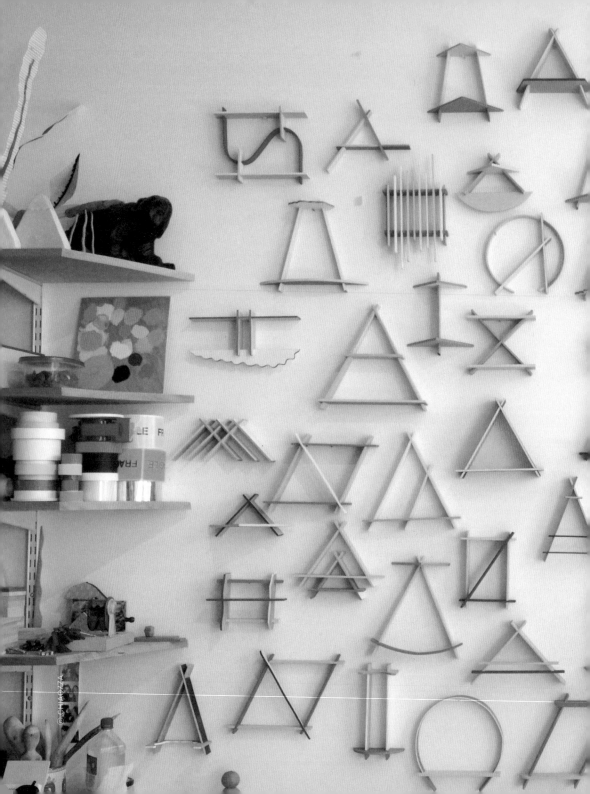

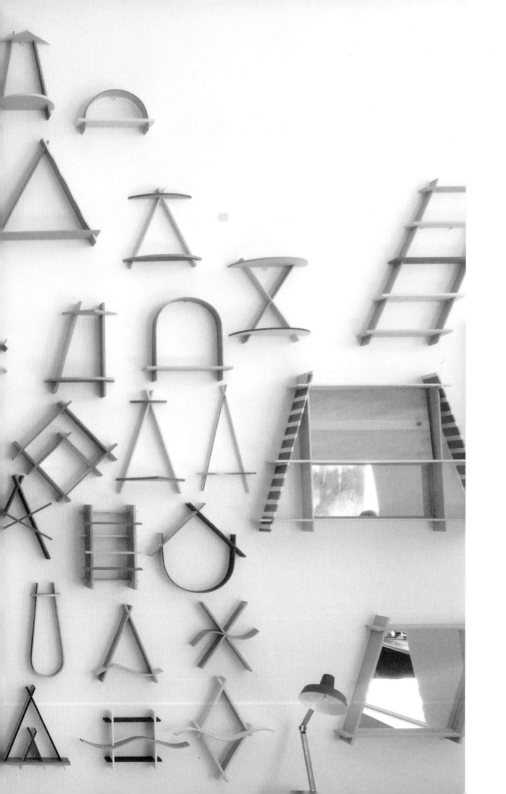

CHIAOZZA

아트뷰오

벽은
우리의 생각과 상상력이
진짜 세계와 교차하는
곳이다

아담 프레짜Adam Frezza와 테리 차오Terri Chiao가 만든 차우짜CHIAOZZA를
처음 알게 되었을 때는 스튜디오 이름을 어떻게 발음해야 할지 몰라 난감했다.
나름대로 발음을 만들어 부르곤 했는데 그 발음이 잘못되어도 한참 잘못되어서
그들과 처음 연락을 주고받던 날 차우짜의 스펠링을 틀리는 실수를 하고 말았다.
뒤늦게 이 사실을 알고 이미 전송된 메시지에 식은땀을 흘렸지만,
그들은 자주 있는 일이라며 웃어넘기고 미안해하는 나를 안심시켰다.

2011년. 함께 하는 모든 시간을 사랑하는 이들은 각자의 성을 조합해 차우짜를
만들었다. 차우짜는 독특한 오브제를 만들고, 자신들의 스튜디오 안에 작은
민박집을 지어 운영하기도 한다. 그동안 제일 많이 제작한 것을 꼽자면 상상 속에서
등장할 것만 같은 식물이다. 톡톡 튀는 색은 물론이고 재료로 사용되는 종이도
제각각이다. 광고용 메일을 인쇄한 종이, 오래된 영수증, 정보를 수집하기 위해
모아 두었던 종이, 신문 등 일상생활이었던 것들을 오리고 다시 칠해 만든다.
이 모든 작업에는 자연 세계가 포함되어 있다. 모든 현상을 궁금해하고,
다시 관찰하는 그들에게 자연이란 이 세상 자체를 뜻한다. 그 안에는 그들도 있고,
우리도 있고, 그들이 사랑하는 작업의 재료도 있고, 삶도 있다. 간혹 만들어진
결과물을 보고 그 주인공을 예상할 때가 있다. 나이가 들어도 반짝이는 눈빛만큼은
포기할 수 없다는 차우짜는 좀 더 열렬히 놀기 위해 만난 것은 아닐까.

© Mike Vorrasi

CHIAOZZA — 아트 듀오

차우짜의 소개를 부탁한다

우리는 장난기 있는 물건이나 이미지, 설치물을 만든다. 이것을 통해 매일
관점에 대해 되새기며 질문하고 확장시킨다.

지금 하는 일을 하게 된 계기가 있나

우리는 만들거나 짓는 과정을 즐긴다. 그것에서부터 시작해 아름다움, 유머,
균형, 영감을 세계와 우리의 작업 속에서 찾는다.

차우짜는 어떤 의미인가

차우짜는 각자의 성인 '차오Chiao'와 '프레짜Frezza'를 조합한 이름이다.
이 이름의 발음은 감탄사인 'YOWZA!' 또는 'WOWZA!'처럼 들리기도
한다.

함께 작업하는 이유는 무엇인가

함께 보내는 모든 시간을 사랑한다. 각각의 공동작업은 활기차고 생산적인
방법을 사로잡을 수 있는 기회를 준다. 우리는 함께 만드는 일을 좋아하고,
앞으로도 계속 함께할 것이다.

주로 어느 지역에서 활동하는가. 지역이 작업에
미치는 영향이 있는가

우리는 뉴욕 브루클린의 산업 지역인 부쉬윅Bushwick에 산다. 도시에 살면서
좋아하는 에너지로부터 영감을 받는다. 도시는 어느 정도 창조를 위한
인간의 잠재능력을 대신한다. 그런 의미에서 뉴욕은 에너지가 성장하는 것
같은 활동적인 곳이다. 우리는 많은 기계와 인간이 만든 시스템 속 딱딱한
장소에서 사는 것이 도시의 바깥, 즉 자연환경 ─ 자연 그대로의 모습을
지닌 황야 ─ 에 대한 극적인 환상을 갖게 한다고 생각한다. 그리고 이 점에
종종 놀라움을 느낀다.

The Varenbut Collection –
A Frame Diamond Coral and Orange, 2013

The Miami Collection – Movement No. 1,
Acrylic gouache and wood stain on basswood, 2015

The Parlor Bathroom Collection –
Anchor Strawberry Walnut,
Acrylic and wood stain on wood, 2013

Frame Work – B for Bowie side, 2014

The Parlor Bathroom Collection –
Steps in Chromatic Whites,
Acrylic and wood stain on wood, 2013

The Miami Collection – Sunset Frame,
Acrylic gouache and wood stain on basswood, 2015

Desert Plants
35mm and digital photographs of
papier–mâché sculptures, 2014

생활하는 지역에서 좋아하는 장소는 어디인가

　　　뉴욕의 공원과 정원을 발견하는 것을 좋아한다. 센트럴파크, 보태니컬 정원,
　　　커뮤니티 정원 등 공원과 정원의 아주 세련된 공간에서 자연의 다양한
　　　종류를 알아보고 몰두하는 것은 신선하고 새로운 자극을 준다. 이 과정은
　　　우리처럼 도시 안에서 정신적인 균형을 찾기 위한 중요한 방법이다.

일상생활이 궁금하다

　　　우리는 단순한 걸 좋아한다. 느리게 아침 식사를 하고 앞날에 대해 계획을
　　　세운다. 아침마다 그날의 하루 일정표를 만들어 그 순서에 맞춰 일한다.
　　　대부분 사무실에서 일하고 스튜디오에서 일하고 고양이와 함께 시간을
　　　보내고 차가운 음료를 마시고 저녁을 만들어 먹고 영화를 보지만, 매일
　　　매일 다르게 보낸다.

작업실에서 보내는 시간 중 가장 좋아하는 시간은
언제인가

　　　아침에 스튜디오에 도착하는 때를 제일 좋아한다. 하지만 누군가
　　　스튜디오에 방문하거나 사무적인 일, 다른 사람을 위해 하는 일 등
　　　규칙적인 일정을 방해하는 다른 일을 처리해야 할 때가 있기도 하다.
　　　우리는 먹는 시간, 친구를 만나는 시간, 잠잘 준비를 하는 시간을 제외하고
　　　깨어있는 대부분의 시간 동안 집 혹은 스튜디오에서 일한다.

차우짜에게 벽은 어떤 의미인가

　　　벽은 세상과 우리 사이의 새로운 계획을 만들어낸다. 우리의 생각과
　　　상상력이 진짜 세계와 교차하는 곳이다. 즉, 벽은 거대한 스케치 패드다.
　　　아이디어를 명확하게 봐야 할 때, 생각을 포착해야 할 때 벽을 사용한다.
　　　그 벽에서 다른 시각으로 보는 방법을 찾기 위해 끊임없이 이야기하고
　　　추가한다. 다른 방식으로는 우리의 눈과 생각이 숨을 돌리는 순간으로
　　　사용한다. 비어있는 벽 또는 '공허함'은 균형, 분리, 집중에 도움이 된다.

작업실의 벽을 묘사해줄 수 있나

우리는 많은 벽을 갖고 있다. 스튜디오의 벽은 작업 과정을 보기 위해,
작업이 끝나면 사진을 찍기 위해 핀으로 고정하는 판처럼 사용한다.
집에 있는 주방의 벽은 좋아하는 컵, 아침 식사를 위한 용품, 어린잎 식물,
작은 조각이 걸려있는 단순한 나무판자로 되어 있다. 주방과 침실에는
'아트 월'이 있는데 매일 보고 싶은 좋아하는 작업과 존경하는 사람들,
친구들의 작업을 붙인다. 종종 추가하거나 제거하고 옮기거나 바꿔 놓는다.
벽을 바꾸면서 그것과 함께 업무를 재개하는 식이다. 집안 곳곳에 있는
벽 자체도 우리의 작업이다. 차우짜의 거울들, 실험 등의 물건이 붙어 있다.

순환하는 자연에 대해 관심이 많은가

긴 시간 동안 산책을 하며 물건을 수집하고 관찰하는 것을 좋아한다.
그리고 캠핑, 하이킹, 숲에서 모험하는 것, 산, 사막, 해변, 도시들을
좋아한다. 우리는 주변을 둘러싸고 있는 여러 가지 형태의 자연에 대해
알아내려고 한다. 자연에 몰입하는 것은 짜릿하면서 아주 강력한 경험이며
우리가 실행하는 것과 정신건강에 영향을 준다.

자연에 집중하는 이유는 무엇인가

자연은 곧 모든 것이다. 단순히 식물, 돌, 동물, 우리를 둘러싸고 있는
자연 분류만을 지칭하는 것이 아니다.
자연은 우리가 어떻게 살아야 하는지, 어떻게 환경과 소통해야 하는지,
우리의 집, 도시, 생활, 사회를 건설해야 하는지에 대한 총체이다.
우리는 자연에서 분리된 것이 아닌 그 일부다. 우리의 영감 중 많은 부분은
우리가 직접 본 것, 그 안에서 연결되는 것, 아주 잠깐일지라도 보이지 않는
어떤 것을 상상하는 것에서 온다.

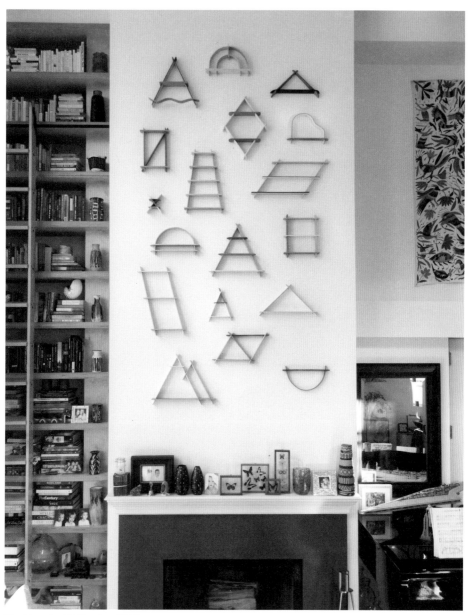

The Varenbut Collection, 2013

CHIAOZZA — 아트 듀오 217

작업과정 중 가장 어려운 부분은 무엇인가

　　　　매일매일 작업만 할 수 있는 전업 작가의 생활을 유지하기 위해 끊임없이
　　　　노력하지만, 사실 정말 어려운 일이다. 일을 유지하고, 관계를 발전시키고,
　　　　사랑하는 일과 작업이 발전하도록 알아내기 위한 연습 작업을 하고,
　　　　또 그 작업을 받쳐줄 수 있는 충분한 돈을 벌어야 하기 때문이다.
　　　　이런 일들의 사이에서 균형을 찾는 것도 꽤 어렵다.

Lump Nubbin – Little Giro
Mixed media paper pulp sculptures on concrete
or plaster base, 2014

Lump Nubbin – Magic Mountain
Mixed media paper pulp sculptures on concrete
or plaster base, 2014

만족감을 느낄 때는 언제인가

작업 안에는 여러 가지 단계의 만족감이 있다. 프로젝트를 완벽하게 끝내는 것, 새로운 프로젝트를 확보하는 것, 완전한 시간을 들이는 것. 하루의 생산적인 과정이 이런 만족감에 해당한다. 가장 큰 만족감을 얻는 순간은 목표를 발견하거나 우리의 의도를 뛰어넘는 감정을 가질 때이다.

작업을 지속할 수 있는 동기가 있나

관찰하고 대화를 나누고 상상하고 실험하는 것에서 많은 아이디어를 얻는다. 이러한 욕구를 보여주기 위해 아이디어를 수집하고, 만들고, 관계짓는 형태로 만드는 것이 우리가 작업을 지속할 수 있는 원동력이다. 작업 안에서 실험하고 아이디어를 개발하고 스스로 성장하고 변화하는 시간을 만드는 것은 한 인간으로서, 예술가로서 동기 부여의 핵심이다. 그리고 항상 우리 자신과 서로를 놀라게 할 방법을 물색한다.

가장 최근에 관심을 두고 있는 것은 무엇인가

평소 야생에서의 식물 체계와 극기, 돌과 광물질이 존재하는 방법에 대해 아주 많은 관심이 있다. 또한, 모든 형태의 동물, 풍경, 바위, 식물, 지질학, 인간 개체를 통해 흩어지는 형태의 특징, 유형성, 역사, 물질에도 관심이 있다. 최근에 하는 작업 중 '종이 열도Paper Islands'는 파피에 마셰Papier-mâché* 의 기법과 토템 조각의 영역 안에서 연구하고 있다.

어떤 아티스트가 되고 싶은가

여든이 넘어도 여전히 반짝거리는 눈을 갖고 있길 바란다.

* 파피에 마셰(Papier-mâché) : 아교나 풀을 섞은 펄프 상태로 만든 종이

Plant Shop – Two Arm Veronese Cactus
Mixed media sculptures, 2014

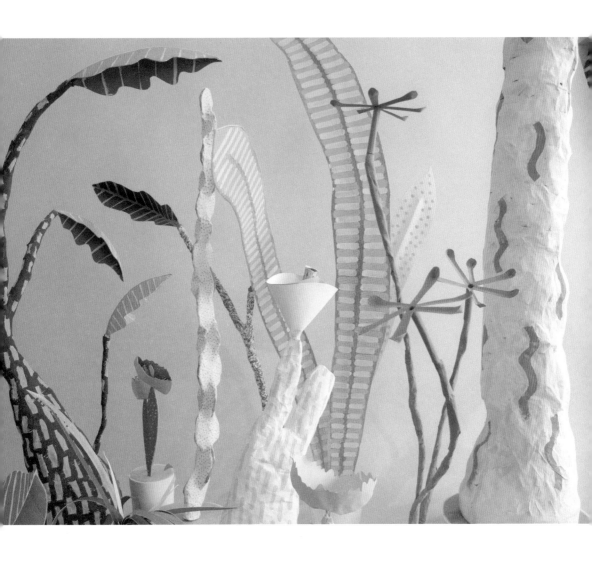

Paper Plants Group Portrait
Digital photographs of mixed media sculptures, 2013

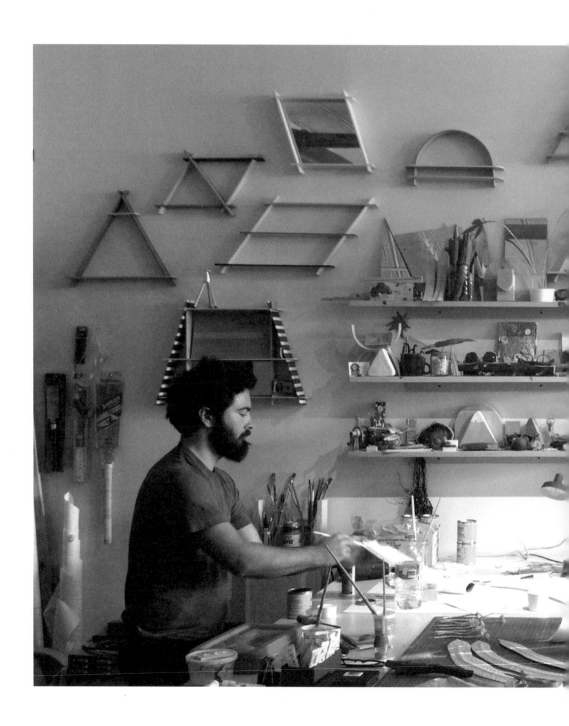

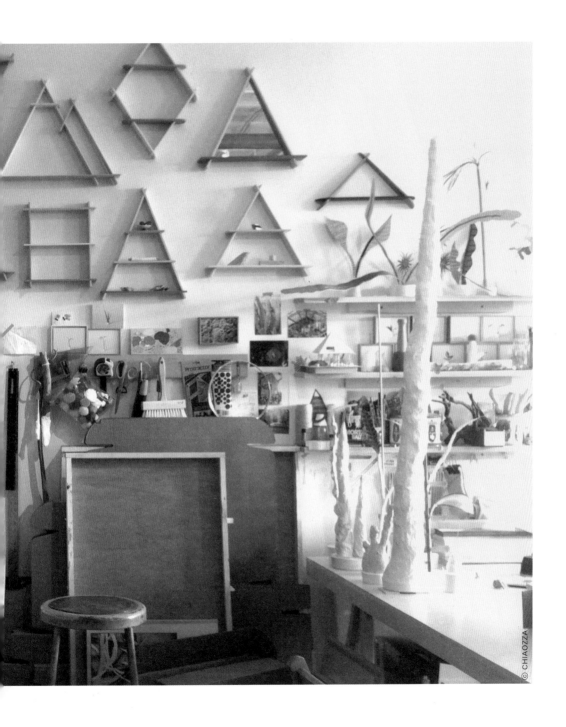

© CHIAOZZA

CHIAOZZA — 아트 듀오

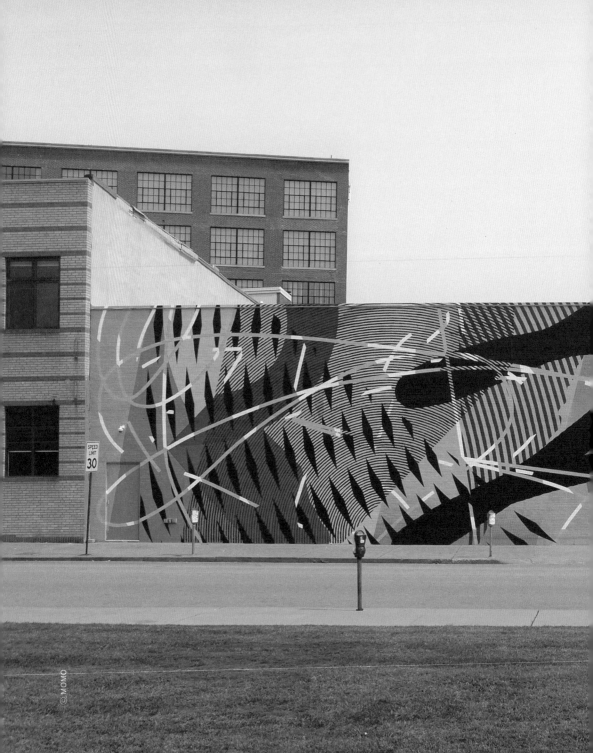

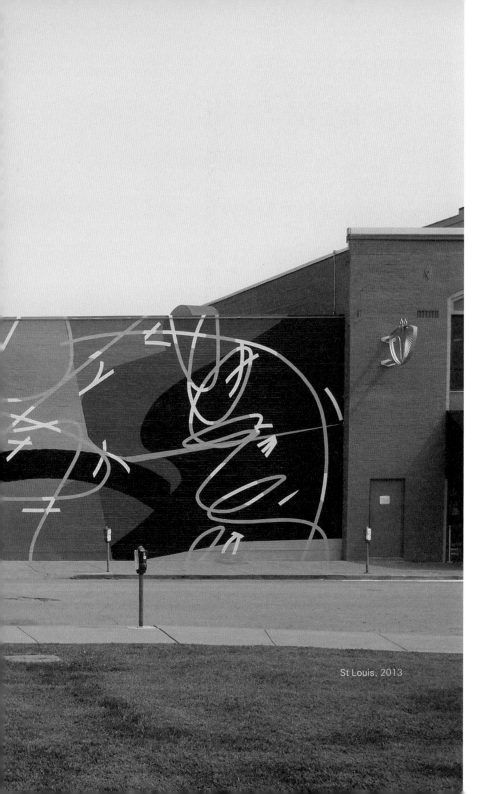

St Louis, 2013

MOMO

뻐화 아티스트

그림으로 표현된 내 생각은
그곳에 존재하는 건물, 벽이 지탱해 주기
때문에
건물은
나의 동반자와 같다

모모MOMO는 벽에 그림을 그린다. 호텔, 클럽, 학교, 세계 각지의 공공건물 등. 각 건물의 성격과 용도는 천차만별이지만, 모모는 자신의 생각이 투영된 그림을 건물 벽에 그린다. 그가 그린 선과 면은 한 곳에서 공존한다. 모모의 그림이 그려진 건물은 모두 모모의 건물 같다는 느낌이 들기도 한다. 그러나 그를 단순히 벽화가라고 하기엔 어딘지 모르게 아쉽다. 지금 하고 있는 작업의 대부분은 건물 외벽에 그림을 그리는 것이지만, 과거의 작업을 살펴보면 개념 예술에 가깝기 때문이다.

그의 이름으로 많이 알려진 작업은 2006년 맨해튼 시를 가로지르며 진행했던 '이름 태깅tagging'이다. 맨해튼의 서쪽에서 시작해 동쪽의 13번가에서 끝나는 경로로 규모가 꽤 큰 작업이었다. 모모는 자전거로 이동하며 바닥 구석구석에 붉은색 스프레이로 선을 그렸다. 지도상으로 봤을 때 맨해튼 시에 자신의 별명인 'MOMO'를 아주 거대하게 새긴 것이다. 지금은 그 흔적을 찾기 힘들겠지만, 당시 저공 비행으로 맨해튼 아래 지역을 둘러보면 거대한 형상을 한 모모의 이름을 찾을 수 있었다고 한다. 그밖에 일본의 패션 디자이너 요지 야마모토와 아디다스의 합작 브랜드 'Y-3'의 런웨이 세트를 디자인하고, 제품디자인도 협업할 만큼 그에게 있어 활동 범위의 제약은 없다. 현재 그는 전 세계를 돌아다니며 벽에 그림을 그린다. 모모가 그리는 건물 벽의 수가 많아질수록 곳곳에서 그의 벽화를 찾는 것은 더 쉬워질 것이다. 만약 모모의 벽과 마주친다면 벽을 향해 반갑게 인사하면 된다. 이것이 모모가 원하는 한 가지일 것이다.

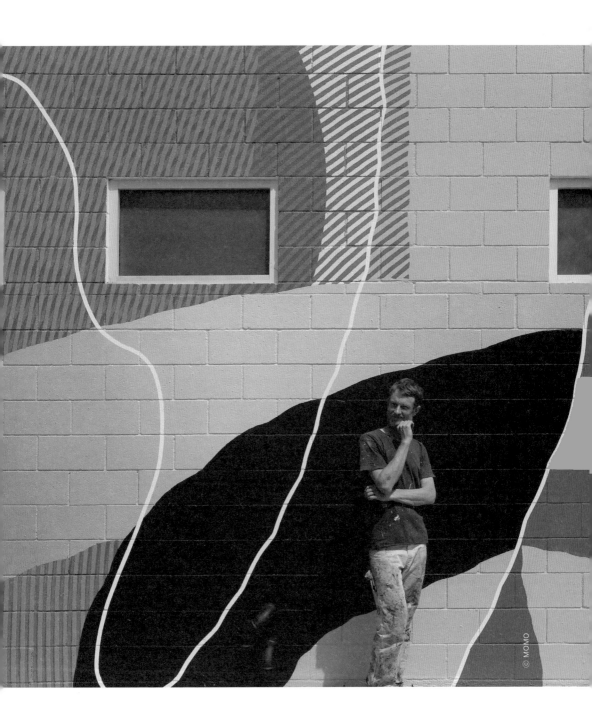

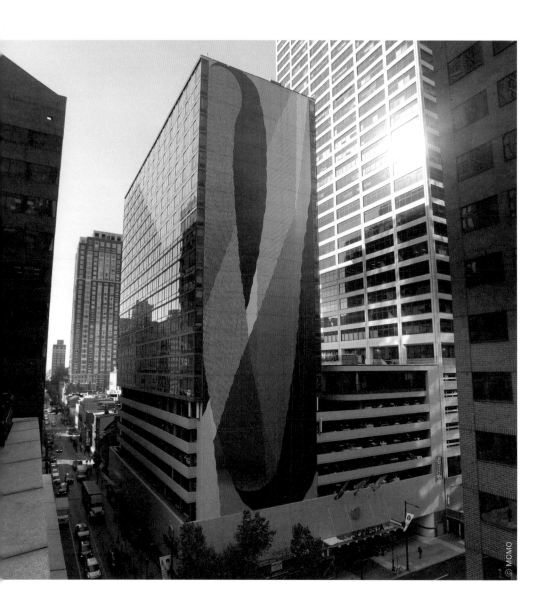

Philadelphia, 2015

이 일을 시작하게 된 특별한 이유가 있나

나는 평생 예술가로 살아왔다. 여섯 살 때부터 여행을 다니기 시작했는데, 그 당시 스튜디오 없이 직접 청중에게 다가가는 작품을 만드는 가장 쉬운 방법이 벽화라는 걸 알았다.

작업을 할 때 사용하는 이름인 모모는 어떤 뜻인가

키웨스트Key West라는 아주 작은 섬에 살 때, 친구가 지어 준 단순한 별명이다. 그곳에 사는 사람들은 모두 별명을 사용하는데 오래 전부터 내려오는 전통이라고 한다. 1920년대에 출간된 아주 멋진 책인 『키웨스트의 별명들Key West Nicknames』의 내용에는 Snowball, Ez, Stretch, Arlando, Amazing Larry, El Jefe 등과 같은 많은 별명이 실려 있다.

어디에 살고 있나. 사는 지역이 당신의 작품에
중요한 의미를 부여해 주나

뉴올리언스New Orleans에 살고 있다. 이곳은 아주 강력하면서 생소하고 독특한 문화의 기운이 넘쳐난다. 그리고 손수 만든 무질서한 독창성과 유서 깊은 음악의 역사를 가지고 있다. 그렇기 때문에 이런 분위기는 어느 정도 내가 하는 작업을 구체화해주는 것 같다.

당신이 사는 도시에서 가장 좋아하는 장소는
어디인가

나의 스튜디오를 제일 좋아한다. 스튜디오는 철도 역 구내에 있기 때문에
페인트로 기차에 그림을 그리기가 아주 쉽다. 그리고 너른 벌판에 있는
펑크 하우스에서 열리는 파티와 많은 낙서가 있다. 때때로 자동차나 소파
같은 것을 스튜디오 바깥에서 태우기도 한다. 이 도시에서 내가 좋아하는
장소들은 고정적이기 때문에 지금은 관심과 흥미가 약간 떨어진 상태다.
강가로 내려가면 오랫동안 썩고 있는 교각들이 보인다. 밤에는 그곳에서
모든 야경을 즐길 수 있는데, 친구들과 함께 석양을 관람하기도 한다.
하지만 교각 아래로 사람이 떨어져 죽은 적이 몇 번 있어서 현재 시에서는
이것을 개조하여 밤이 되기 전에 문을 닫을 수 있는, 울타리가 설치된
공원으로 만들었다.

당신의 일상이 궁금하다

나는 고등학교 시절 이후 딱히 일상적이라고 부를 날은 없었다고 생각한다.
얼마 전만 해도 필라델피아Philadelphia의 26층 건물 창문, 그곳의 청소용
플랫폼에서 오전 일곱 시부터 저녁 일곱 시까지 그림을 그렸다. 그리고
어린 시절 친하게 지냈던 친구가 근처에 살고 있어 함께 저녁을 먹었다.
평소 그를 자주 만나지 못했기 때문에 정말 반가웠다. 최근에는 맥주를
마실 시간이 없었는데 정말 오랜만에 맥주를 마셨다. 그 후 호텔로 돌아와
동시다발적으로 발생한 엄청난 양의 프로젝트에 대해 굉장한 스트레스를
받으며 잠자리에 들었다.

어떤 계기로 벽에 그림을 그리기 시작했나

나의 첫 번째 벽화는 1998년도에 그린 것이다. 첫 벽화를 그리기 전 수년간
여러 낙서를 봤기 때문에, 기억을 참고 삼아 스프레이를 활용해서 그림을
그렸다.

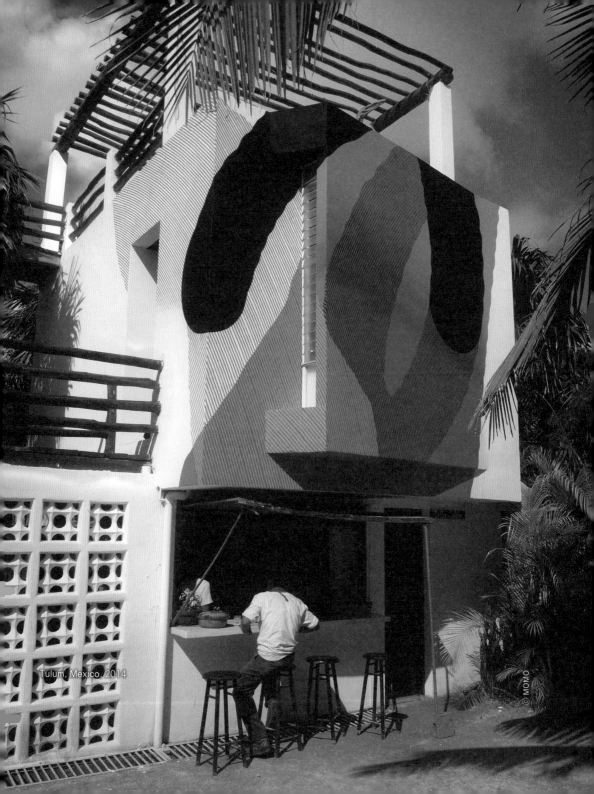

Tulum, Mexico, 2014

© MOMO

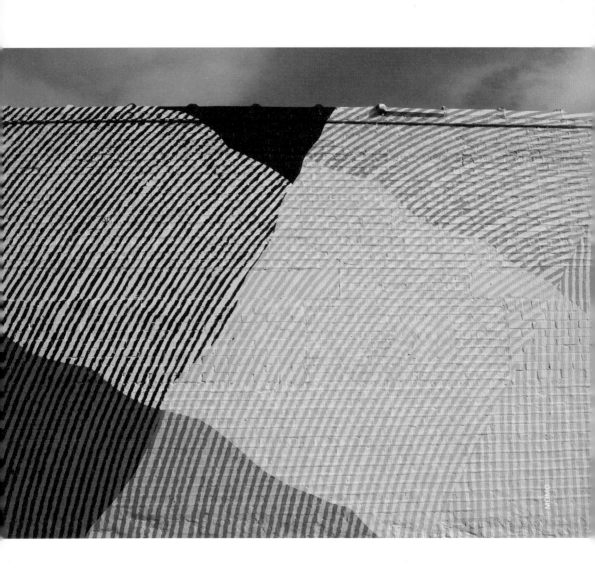

Chicago, 2013

당신에게 벽은 어떤 의미인가

나는 건축에도 관심이 많다. 수많은 공공장소를 보면 건축가의 의도가
넘쳐나는 것을 알 수 있는데 나는 그와 반대로 생각해보는 것을 좋아한다.
그림으로 표현된 내 생각들은 그곳에 존재하는 건물 ─ 벽 ─ 이 지탱해
주기 때문에 건물은 나의 동반자와 같다. 또한, 그림이 건물만큼 오래
지속되는 속성은 아니어서 그리 심각한 문제로 이어지지는 않는다.
그림은 얼굴의 표정을 바꾸는 것과 비슷하다. 나는 하늘색이 건물의
입체성을 붕괴시킨다고 생각해 보다 많은 양의 하늘색을 사용하고 있다.
또한, 나는 구상주의적인 화가의 일반적인 환상에는 별다른 관심이 없다.
벽과 같은 현실성을 좋아하기 때문에, 보통 그림이 그려지지 않은 지역들을
통합한 후에 건물이 있는 것을 확인하고, 그 건물을 변화시키기 위해
흥미진진한 작업에 몰두한다.

그림을 그릴 벽을 찾는 데 어려움은 없나

초창기에 내가 하는 모든 것들은 불법이었다. 그러나 지금은 그림을
그려달라는 요청을 받기 때문에 벽을 찾는 일은 문제가 되지 않는다.

벽화를 그리는 과정에서 당신이 가장 좋아하는
부분은 어떤 것인가

그림의 상세 단계에 도달하게 되면 그다지 크게 걱정하지 않아도 된다.
일반적으로 벽화는 이미 멋진 상태로 존재하기 때문에 그저 그림을
감상하면서, 최종 형태를 만드는 작업을 진행하면 된다.

벽화는 날씨와 문화적인 환경 등에 노출된다고
여겨지는데, 작품의 본질적인 취약성에 어떻게
대처하나

　　　나는 나의 작품이 일시적인 것으로 남는 점을 대단히 좋아한다. 그것은
　　　우리가 살고, 성장하고, 변화하는 과정과 잘 부합한다. 나는 도시에서
　　　오래된 기념물 — 일반적으로 전쟁 영웅을 기리는 — 은 딱히 보고 즐기지
　　　않는다. 그것은 우리가 갖고 있는 최상의 아이디어나 현재의 희망과 같은
　　　것들을 나타내지 않기 때문이다.

벽화를 위한 이미지를 개발하는 과정은 어떻게
되나. 어떤 것이 당신에게 영감을 주는가

　　　자연에서 영감을 얻는다. 또한, 내가 만들었던 작품을 따라 생각이 발전하는
　　　것을 보기 위해 그동안 시도했던 아이디어를 발전시키려고 노력한다.
　　　갖고 있는 아이디어의 결과물에 대해 누구보다 스스로 잘 알기 때문이다.
　　　그러나 실제로 영감이라는 건 로마네스크 건축, 비행기 사진, 그래픽디자인,
　　　좋아하는 화가들의 사진 색상 구성표 등 어디에서든 얻을 수 있다.

특별히 작업하고 싶은 장소가 있나

　　　시각 디자이너 장 필립 랑클로Jean Philippe Lenclos는 몇 년 동안 일본에서
　　　색채에 대해 연구했고, 자신의 사고를 통해 색채를 매우 중요한 것으로
　　　여긴다. 이렇듯 나도 일본에서 작업하고 싶다. 다만 단시간에 끝내는 작업이
　　　아닌 의미 있는 방식으로 하고 싶다.

지금까지 작업했던 장소 중 가장 기억에 남는 곳은
어디인가

　　　브라질의 리우데자네이루Rio De Janeiro가 가장 기억에 남는다. 하지만
　　　지금까지 작업을 위해 한 번밖에 가보지 못했다. 그 다음으로 자메이카와
　　　남부 이탈리아가 기억에 남는 장소다. 그곳에 작업을 하기 위해 열 번 정도
　　　방문할 기회가 있었는데 여전히 그 매력에 푹 빠져 있다.

아이디어가 떠오르지 않을 때는 어떻게 하나

　　　나는 오래전부터 쌓아온 아이디어 목록을 가지고 있는데, 솔직히 다 쓰지도
　　　못할 정도의 양이다. 보통 나에게 있어 어려움은 현재 작업에 집중하며
　　　완전하게, 전문적으로 작품을 완성하는 것이다.

어떤 것에서 계속 동기부여를 받는가

　　　꿈, 죽음에 대한 감각, 놀이에 대한 욕구에서 받는다. 동기는 호기심을
　　　느끼는 순간 생긴다. 꿈은 사물이 존재하는 방식에 대한 호기심을
　　　더욱 자극한다. 비록 한 번도 '그곳'에 가 본 적도 없고 서서히 죽어갈
　　　따름이지만, 죽음은 자신이 '그곳'에 도착할 시간적인 여유가 없다는 것을
　　　말해준다. 놀이는 어딘가에 당도하려고 애쓰는 것을 재미있게 해준다.

벽화를 통해 사람들과 무엇을 공유하고 싶은가

　　　색채는 그 자체로 모든 즐거움이다. 그러나 우리의 지루하고, 조직화된
　　　사회 논리를 차단하는 역할을 하는 것으로도 즐거움을 줄 수 있다.
　　　나는 구성하는 것에 아주 오랜 시간을 보내는데 이것은 음악과 같은 기능을
　　　할 수 있다고 생각한다. 단지 비구상주의적인 예술 작품이어서 가사가
　　　없는 형태의 음악이다. 라인의 리듬이 있고, 색깔의 하모니가 있고, 대비와
　　　고요함 등 이 모든 것이 음악의 작곡에서처럼 조직화되어 있기 때문에
　　　음악과 매우 닮았다.

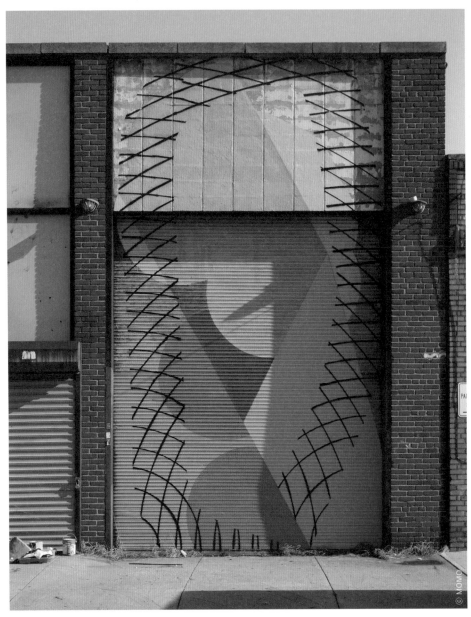

Brooklyn, 2013

당신의 작업과 삶에서 떼어 놓을 수 없는 가장
중요한 한 가지는 무엇인가

아주 좋은 기후다. 바보같이 들릴지 몰라도 나는 따뜻하고 화창한 날씨를
즐긴다. 그런 날에는 이동하며 일을 한다. 인생의 대부분 중에서 나는 집이
없었다. 지금은 일 년의 절반 이상을 돌아다니는데 만일 내 작품이 이러한
화창한 기후에 대한 느낌과 소통할 수 있다면, 절대로 피상적이지는 않을
것이다.

최근 가장 관심 있게 지켜보는 것은 무엇인가

조각에 대해 간단한 방법을 사용해 2D와 3D를 혼합하는 것에 관심이
있다. 벽화에서는 이런 개념을 물감으로 표현하고 표면을 밝게 하여
차원을 가지도록 한다. 또한 빛의 얼룩무늬에도 관심이 있다. 얼룩무늬는
나무그늘에서 보이는 빛으로 된 둥그런 반점이다. 이런 반점은 태양의
실질적이면서 불완전한 투영이다. 만일 당신이 이러한 개념을 이해하고
있다면, 모든 불빛이 투영되는 것을 볼 수 있을 것이다.
당신의 창문을 통해 들어오는 불빛은 방 천장에 초록색 잔디를, 벽에는
파란 하늘을 투영하는데, 그것은 외부사물에 대한 아웃포커스 투영이다.
그것은 마치 핀홀 사진기처럼 위아래가 바뀌어 있다. 이런 것들은 다양한
이유로 매우 흥미롭게 느껴진다. 한 가지 예를 들어보면, 하나의 장면에
비춘 빛에 의해 만들어진 어떠한 분위기는 — 창문이나 나무의 차양처럼 —
특별한 빛의 투사로부터 나온 것이다. 그리고 관람자는 이런 사실을
인지하지만, 정확히 깨닫지는 못한다. 감정을 만들어 내는 초점을 벗어나
투영된 숨겨진 이미지는 나를 황홀하게 만든다.

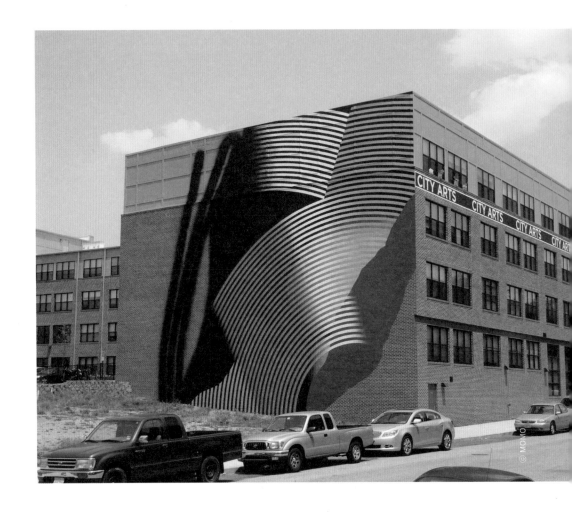

Baltimore, 2012

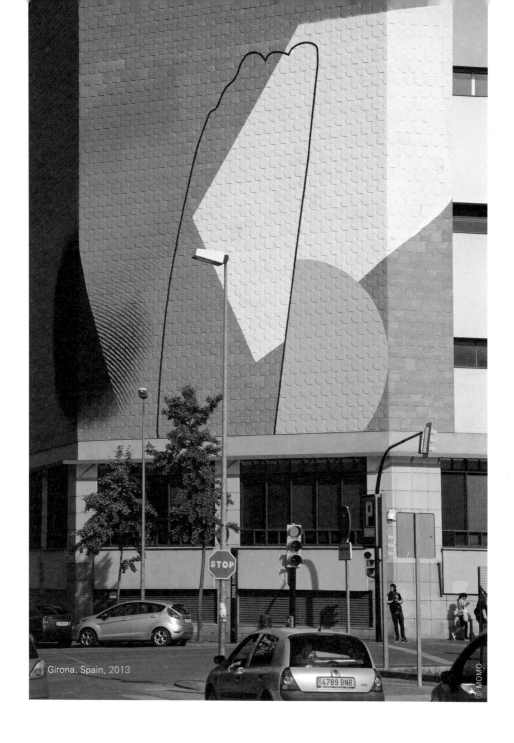

Girona, Spain, 2013

— Kristin Texeira

www.kristintexeira.com

— Steven Beckly

www.stevenbeckly.com

— 이소영

www.soyoung.kr

— 호상근

hosangun.tumblr.com

— 이지연

www.chocolatdj.kr

— Workhorse Press

www.workhorsepress.co.uk

— 박기철

www.tasteofplant.com

— HEY Studio

www.heystudio.es

— Mimi Jung

www.mimijung.com

— Wurstbande

www.z-e-b-u.com

— Sarah K. Benning

www.sarahkbenning.com

— Soňa Lee

www.sonalee.net

— CHIAOZZA

www.eternitystew.com

— MOMO

www.momoshowpalace.com

그리고 벽 : 벽으로 말하는 열네 개의 작업 이야기

| **초판 1쇄 인쇄** 2016년 2월 18일 | **초판 1쇄 발행** 2016년 2월 25일 | **저자** 이원희, 정은지 | **펴낸이** 이준경
| **편집이사** 홍윤표 | **편집장** 이찬희 | **편집자** 이가람 | **디자인** 강혜정 | **마케팅** 이준경 | **펴낸곳** 웅지콜론북
| **출판등록** 2011년 1월 6일 (제406-2011-000003호) | **주소** 경기도 파주시 문발로 242 | **전화** 031-955-4955
| **팩스** 031-955-4959 | **홈페이지** www.gcolon.co.kr | **트위터** @g_colon | **페이스북** /gcolonbook
| **인스타그램** @g_colonbook | **ISBN** 978-89-98656-55-3 03600 | **값** 15,000원

- **지콜론북**은 예술과 문화, 일상의 소통을 꿈꾸는 (주)영진미디어의 출판 브랜드입니다.

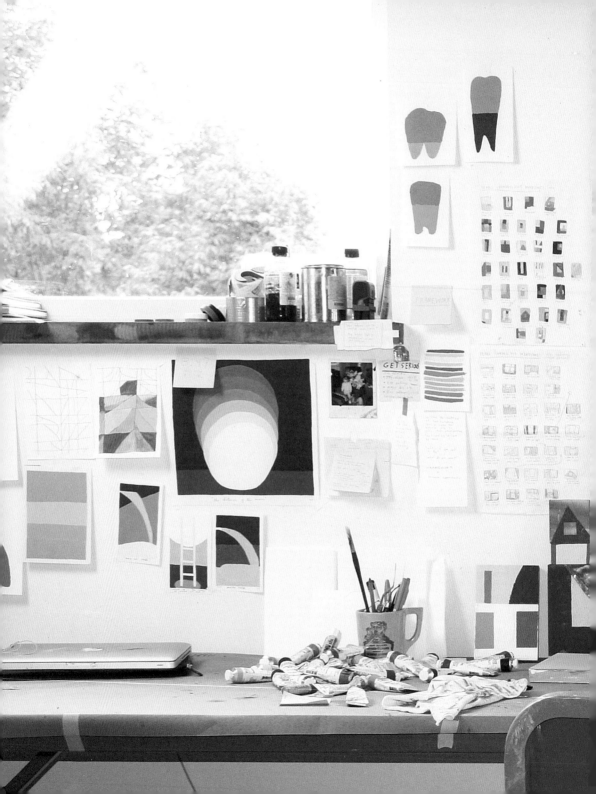